兰 竹 谱

〔清〕王 概／著

轩敏华／译

芥子园画谱

白话文版

浙江人民美术出版社

U0127193

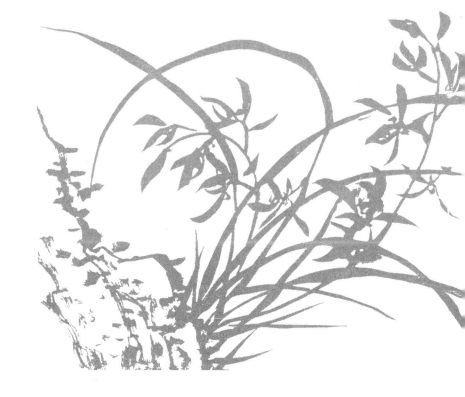

图书在版编目（CIP）数据

芥子园画谱：白话文版．兰竹谱 /（清）王概著；
轩敏华译．— 杭州：浙江人民美术出版社，2016.11

ISBN 978-7-5340-5265-1

Ⅰ．①芥… Ⅱ．①王… ②轩… Ⅲ．①花卉画—国
画技法 Ⅳ．① J212

中国版本图书馆 CIP 数据核字（2016）第 215360 号

芥子园画谱 白话文版 兰竹谱　　　　　　　　　[清] 王　概 / 著　轩敏华 / 译

出版发行：浙江人民美术出版社
地　　址：杭州市体育场路 347 号
责任编辑：雷　芳
责任校对：余雅汝
责任印制：陈柏荣
策　　划：墨点美术
封面设计：墨点美术
制　　版：墨点美术
印　　刷：武汉市新华印刷有限责任公司
版　　次：2016 年 11 月第 1 版　2016 年 11 月第 1 次印刷
开　　本：889mm×1240mm　　　1/16
印　　张：7.25
字　　数：72.5 千字
书　　号：ISBN 978-7-5340-5265-1
定　　价：19.00 元

如发现印装质量问题，影响阅读，请与本社市场营销部联系调换。

出版说明

《芥子园画谱》，亦称《芥子园画传》，在中国画坛上流传广泛，影响深远，是中国传统绘画的经典著作。「芥子园」本是清初名士李渔的居宅别墅之名，李渔鼓励资助其婿沈心友及嘉兴籍画家王概，以原存的明末山水画家李流芳的课徒稿为基础，进行整理和增编，并于康熙十八年（1679）套版精刻成书，以「芥子园」之名出版，此为《芥子园画谱》第一集。随后沈心友延请王概及其同为名家的兄弟王蓍、王臬编绘画谱，并斟酌挑选名家作品，完成了「兰竹梅菊」与「草虫翎毛」谱，分别为《芥子园画谱》第二、三集。

《芥子园画谱》一书中，既系统介绍了中国画的基本技法以及绘画、品画等经典论述，又展示了大量历代著名画家作品，可谓中国画初学者学画之宝库。《芥子园画谱》出版三百多年来，广受世人青睐、推崇，并启蒙和培养了无以计数的中国画名家。我国近现代著名画家如齐白石、潘天寿、黄宾虹、陆俨少等，都将《芥子园画谱》作为进修、临习的范本，以夯实自己的绘画基础。

《芥子园画谱》堪为绘画传世珍宝，为了便于国画初学者更轻松、直观地学习，领悟此经典著作，我们重新编辑出版此套丛书。在这套白话文版的《芥子园画谱》中，我们将原书中的繁体文言文翻译成简单直白的白话文，更易于读者品读、学习，在保证原图清晰的前提下，将原图进行了修复和调整，将跨页图改成单页图，对杂乱页面重新排版，更有助于读者观赏、临摹；分册成书便于读者取其所好，方便携带与阅读。希望重新编排，能够对中国画爱好者和初学者有所裨益，辅助您更好地领悟《芥子园画谱》之奥妙。

《芥子园画谱》编委会

二零一六年六月

目录

兰谱 ………………………………………… 一

青在堂画兰浅说 ………………………… 三

青在堂画兰浅说（白话文对照）………… 八

撇叶式 ……………………………………… 十一

撇叶倒垂式 ………………………………… 十九

写花式 ……………………………………… 二十

点心式 ……………………………………… 二三

双勾花式 …………………………………… 二四

竹谱 ………………………………………… 二九

青在堂画竹浅说 ………………………… 三一

青在堂画竹浅说（白话文对照）………… 三七

发竿点节式 ………………………………… 四一

发竿式 ……………………………………… 四三

生枝式 ……………………………………… 四五

发竿生枝式 ………………………………… 四七

布仰叶式 …………………………………… 四九

布偃叶式 …………………………………… 五一

结顶式 ……………………………………… 五五

垂梢式 ……………………………………… 五七

横梢式 ……………………………………… 五八

出梢式 ……………………………………… 五九

安根式 ……………………………………… 六一

古今诸名人图画 ……………………… 六三

题跋参考 ………………………………… 一〇八

蘭譜

宓草氏曰。每種全圖之前考證古人參以已意必先立諸法次歌訣次起手諸式者便於循序求之亦如學字之初必先撇畫省減以及繁多自一筆二筆至十數筆也故起手式花葉與枝由少瓣以及多瓣由小葉以及大葉由單枝以及叢枝各以類從俾初學胸中眼底如得求字八法雖千百字亦不外乎是庶學者由淺說而深求之則進于技矣。

畫法源流

畫蘭墨自鄭所南趙彝齋管仲姬後相繼而起者代不乏人然分為二派文人寄興則放逸之氣見於筆端閨秀傳神則幽閒之姿浮於紙上各臻其妙趙春谷及仲穆以家法相傳揚補之與湯叔雅則甥舅媲美楊維幹與吳叔齋同時皆號子固且俱善畫蘭不相上下以及明季張靜之項子京吳秋林周公瑕蔡景明陳古白杜子經蔣冷生陸包山何仲雅輩出真墨吐泉香硯滋九畹極一時之盛管仲姬之後女流爭為效顰至明季馬湘蘭薛素素徐翩翩楊宛若皆以煙花麗質繪及幽芳雖令湘畹蒙羞然亦超脫不凡不與眾草為伍者矣。

畫葉層次法

畫蘭全在於葉。故以葉為先。葉必由起手一筆。有釘頭鼠尾螳肚之法。二筆交鳳眼。三筆破象眼。四筆五筆宜間折葉下包根擢式若魚頭成叢多葉宜俯仰而能生動。交加而不重疊。須知蘭葉與蕙異者。細柔與粗勁也。入手之法。略具於此。

畫葉左右法

畫葉有左右式。不曰畫葉而曰撇葉者。亦如寫字之用撇法。手由左至右為順。由右至左為逆。初學須先順手。便於運筆亦宜漸習逆手以至左右兼長方為精妙。若拘於順手只能一邊偏向則非全法矣。

畫葉稀密法

葉雖數筆。其風韻飄然。如霞裾月珮翩翩自由。無一點塵俗氣叢蘭葉須掩花。花後更須插葉雖似從根而發然不可叢雜能意到筆不到。方為老手須細法古人自三五葉至數十葉少不寒悴。多不糾紛。自能繁簡各得其宜。

畫花法

花須得偃仰正反合放諸法莖插葉中花出葉外具有向背高下方不重疊聯

比花後再襯以葉則花藏葉中間亦有花出葉外者又不可拘執也蕙花雖同

於蘭而風韻不及挺然一幹花分四面開有後先莖直如立花重如垂各得其

態蘭蕙之花忌五出如掌指須掩折有屈伸勢瓣宜輕盈回互自相照映習久

法熟得心應手初由法中漸超法外則為盡美矣

點心法

蘭之點心如美人之有目也湘浦秋波能使全體生動則傳神以點心為阿堵

花之精微全在乎此豈可輕忽哉

用筆墨法

元僧覺隱曰嘗以喜氣寫蘭怒氣寫竹以蘭葉勢飛舉花蕊舒吐得喜之神凡

初學必先煉筆筆宜懸肘則自然輕便得宜遒勁而圓活用墨須濃淡合拍葉

宜濃花宜淡點心宜濃莖苞宜淡此定法也若繪色寫生更須知正葉宜濃背

葉宜淡前葉宜濃後葉宜淡當進而求之

雙鉤法

鈎勒蘭蕙古人已為之。但屬雙鈎自描是亦畫蘭之一法。若取省形色加之青

綠則反失天真而無丰韻然於眾體中亦不可少此因附其法於後

畫蘭訣四言

寫蘭之妙氣韻為先。墨須精品。水必新泉。硯滌宿垢。筆純忌堅。先分四葉。長短

為元。一葉交搭。取媚取妍。各交葉畔。一葉仍添。三中四簇。兩葉增全。墨須二色

老嫩盤旋。辦須墨淡。焦墨蕚鮮。手如掣電。忌用遲延。全憑寫勢。正背欹偏。欲其

合宜分布自然。含三開五。總歸一焉。迎風映日。花蕚娟娟。凝霜傲雪。葉半垂眠。

枝葉運用。如鳳翱翩。葩蕚飄逸。似蝶飛遷。殼皮裝束。碎葉亂攢。石須飛白。一二

傍盤車前等草地坡可安。或增翠竹。一竿兩竿。荊棘旁生。能助其觀。師崇松雪

方得正傳。

畫蘭訣五言

畫蘭先撇葉。運腕筆宜輕。兩筆分長短。叢生要縱橫。折垂當取勢。偃仰自生情。

欲別形前後。須分墨淺深。添花仍補葉。攢櫕更包根。淡墨花先出。柔枝莖更承

辦宜分向背。勢更取輕盈。莖裹纖包葉。花分濃墨心。全開方上仰。初放必斜傾

喜露皆爭向。臨風似笑迎。垂枝如帶露抱蕊似含馨五瓣休如掌須同指曲伸。

蕙莖宜挺立蕙葉要強生。四面宜攢放梢頭漸綴英幽姿生腕下筆墨爲傳神

青在堂画兰浅说（白话文对照）

宓草氏说：每一种图谱之前，都要考证古人画法，并与自己的理解互相参证。先立法度在前，再以歌诀继之，然后演示各种起手式，以便学者循序渐进。就像初学写字，大都先从笔画较少的字写起，再写笔画多的，从一笔两笔到十几笔不等。所以在起手式中，无论花、叶、枝都是如此。从瓣数少的过渡到瓣数多的，从叶子小的过渡到叶子大的，从单根枝条过渡到丛枝的组合，均可以此类推，使初学者心明眼亮，就像永字八法一样，虽有千百字之多，也不出这八法的范围。这样一来后学者从浅说开始逐渐深入，就能进一步领悟技法背后规律性的东西了。

画法源流

画墨兰始于郑思肖，赵孟坚、管道升之后，继起者代不乏人。而这些人又分为两派，一派属文人寄兴之笔，其放逸之气，掩映笔端；一派乃大家闺秀所为，幽闲之姿，浮现纸上。两派各有千秋。赵孟奎与赵雍画兰自有家法相传，杨无咎与汤正仲舅甥之间可以媲美。杨维幹与赵孟坚同时代，二人的字都是子固，且都擅长画兰，水平不相上下。到了明代张宁、项元汴、吴秋林、周天球、蔡景明、陈元素、杜子经、蒋清、陆治、何淳之等人，真可谓人才济济，砚田生香，画兰之法盛极一时。管道升之后，女流之辈竞相效仿，到明代的马湘兰、薛素素、徐翩翩、杨宛若，都是烟花巷中的丽人。尽管这些人的身份有损兰的令名，但她们笔下的兰花也称得上超凡脱俗，绝非寻常花草可比了。

画叶层次法

画兰撇叶最重要，所以先谈撇叶法。撇叶必从起手一笔学起，其法有钉头、鼠尾、螳肚等等。二笔相交，围合处呈凤眼之状。三笔相交须从凤眼中穿过。四笔、五笔成组的要杂以折叶，根部聚拢，状如鱼头。从兰叶多，俯仰有致方觉生动，兰叶纷披但不可重叠。还要明白兰叶与蕙叶的不同在于：前者纤细、柔顺，而后者粗挺、劲健。画兰入手之法，大概就是这些。

画叶左右法

画叶起手分为左右二式。一般不说画叶，而是说撇叶，是指它和写字的撇法相似。运笔从左到右是顺势，从右到左是逆势。初学要从顺势学起，与蕙叶的不同在于：方便运笔，撇叶只能偏向一边，就不能说全部掌握了画叶的方法。

画叶稀密法

画叶起手分为左右二式。一起笔一般是顺势，从右到左是逆势。初学要从顺势学起，方便运笔，渐渐过渡到逆势，做到左右二式兼长，才能渐臻神妙。如果拘泥于顺势，撇叶只能偏向一边，就不能说全部掌握了画叶的方法。

兰叶虽只寥寥几笔，却有着风韵飘举的仪态，就像华服盛装的仙人一样，翩翩自在，不沾染一点尘俗之气。成丛的兰叶要与花相掩映，花后更要穿插叶片，这些叶片虽然看起来也像是从根部长出，但不能和前面的兰叶相混，意到笔不到的才称得上老手，要细细体会古人法度。

兰叶从三五片到几十片不等，如能做到叶少而不显憔悴、寒俭，叶多而不显纠结、纷乱，自然就能繁简得所。

画花法

花要习得偃仰、正反、含放的画法。花茎长在叶丛中，而花头露出叶丛外，一定要有向背、高低的区别才不显得重复累赘。花后以叶片衬托，藏花于叶中，偶尔也有逸出叶丛之外的，不可执一而论。蕙花和兰花形状相同，但不比兰花的风韵翩然。蕙花是一根花茎挺立，四面着花，花开有先后，花头下垂，各有姿态。兰蕙花瓣最忌如五指张开，一定要有掩映屈伸之势。花瓣要轻盈、宛转，互相生发照映。练习时间长了，自然得心应手。先熟习法度，渐渐能够不为法度所拘，画花之法也就全部掌握了。

点心法

兰花点心，就像为美人点画眼睛。眼波有情，能令整个人生动起来。点心是画兰花神韵的关键，画花的精微之处就在这里，又怎么能轻视呢？

用笔墨法

元代画僧觉隐说：用欣悦的心态画兰，用愤发的心态画竹。因为兰叶翩翩若飞，花蕊舒放伸展，有欢欣鼓舞气象。初学画兰一定要从练笔开始，执笔要悬肘，用笔自然灵便合宜，笔线遒劲活脱。用墨浓淡要合乎法度。叶适合用浓墨，花适合用淡墨，点花心适合用浓墨，花茎、花苞都适合用淡墨，这是坚定不移的法度。如果要画着色花卉，更需要了解正面叶适合用浓墨，反面叶适合用淡墨；前面的叶子适合用浓墨，后面的叶子适合用淡墨，可在此基础上对墨法作更进一步的讲求。

双钩法

兰蕙中的勾勒之法古已有之，但属于双钩之中的一种。如果为了描绘兰花的形貌、色相，用青绿傅染，反而泯灭了兰花的天真本性，没了风度韵致。但双钩法在画兰诸法之中又是不可或缺的，所以就把它列在以上诸法之后。

画兰诀（四言）

画兰有妙诀，气韵最重要。用墨要求精，用水要用清，砚头洗宿墨，熟笔忌粗硬。先学四叶法，诀窍在长短。一叶势曲折，姿态媚而妍。叶叶相交接，一叶可再撇。三笔四笔添，两叶簇成全。墨分浓淡色，墨色相照映。花瓣用墨淡，焦墨萼点鲜。下笔如闪电，千万莫迟延。全凭花叶势，欹侧有正反。安排欲合宜，分布得自然。含三全开五，聚瓣都一般。迎风映日状，花萼秀婵娟。凌霜傲雪态，叶垂垂欲眠。枝叶凭运笔，如凤舞翩翩。花萼多飘逸，枝头蝴蝶似。根部要聚拢，碎叶胡乱攒。画石用飞白，盘礴一两块。车前草种种，地坡处晏然。或者添翠竹，潇潇一两竿。旁生荆与棘，相映有可观。师法赵松雪，方称得真传。

画兰诀（五言）

画兰先学撇叶，下笔尤宜活便。两笔分出长短，丛兰纵横交错。折叶垂叶顺势，偃叶仰叶含情。花叶有前有后，分别墨色深浅。添花后补叶，根要裹束聚拢。淡墨花头高出，花茎柔枝相承。花瓣宜分向背，取势务必轻盈。花茎藏于叶中，花心浓墨点醒。全开形方上仰，初开势必倾斜。雨后晴日争放，临风含笑迎人。枝垂如承雨露，蕊抱似含馨香。五瓣莫如摊掌，五指须有屈伸。蕙茎最宜直立，蕙叶最要挺劲。外形注意收放，梢头依次着花。下笔仪态幽闲，笔墨写尽英华。

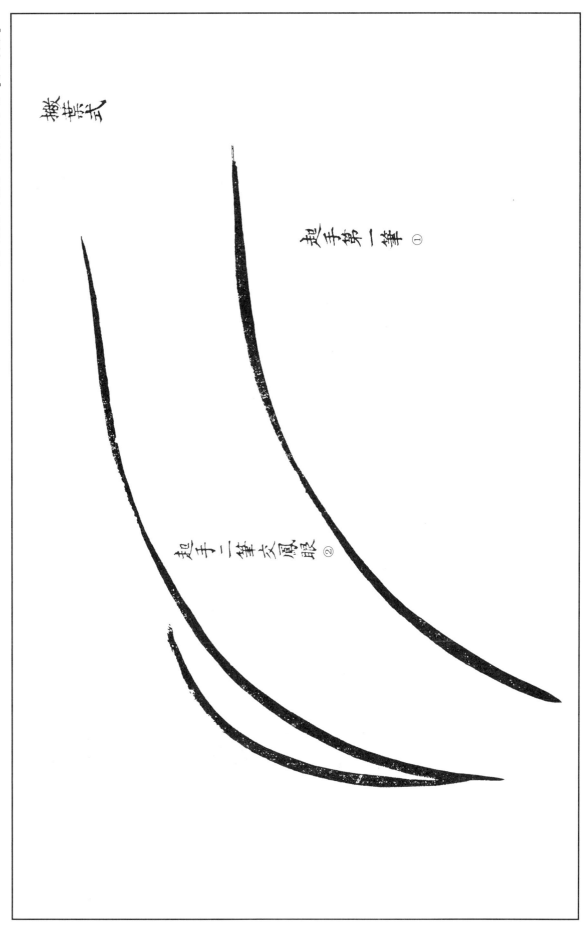

撇挂式

起手第一笔 ①

起手二笔交凤眼 ②

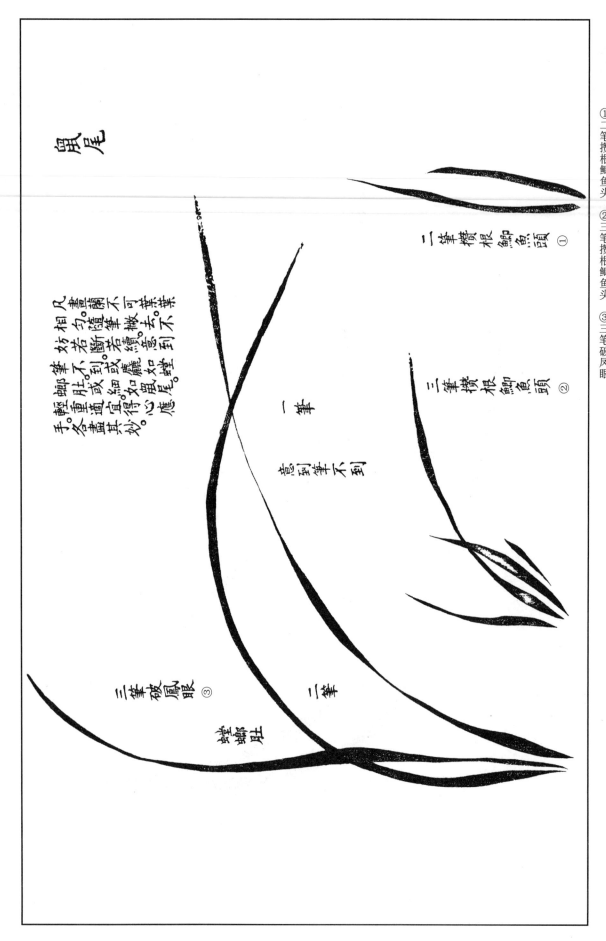

鼠尾

① 二筆攢根鯽魚頭

凡畫蘭草撇葉，切不可筆筆粗細一致。用筆要松動靈活，甚至不妨若斷若續，意到筆不到。筆線有時粗如螳螂肚，有時細如鼠尾，輕重得宜，得心應手，各有妙處。

① 二筆攢根鯽魚頭

② 三筆攢根鯽魚頭

③ 三筆破鳳眼

二筆橫根鯽魚頭 ①

三筆橫根鯽魚頭 ②

一筆

意到筆不到

三筆破鳳眼 ③

螳螂肚

二筆

凡畫蘭葉不可筆筆撇去。蘭葉隨筆續意若斷若續。麤若細。得其妙。心應鼠尾。應是螳螂。相勻。妨不到。或重蘭葉不到。各盡其宜。畫蘭肚適宜。筆輕重手。

①右折叶

②断叶

③左折叶

| 笔 ①
|| 笔 ②
交凤眼 ④
|| 笔 ③

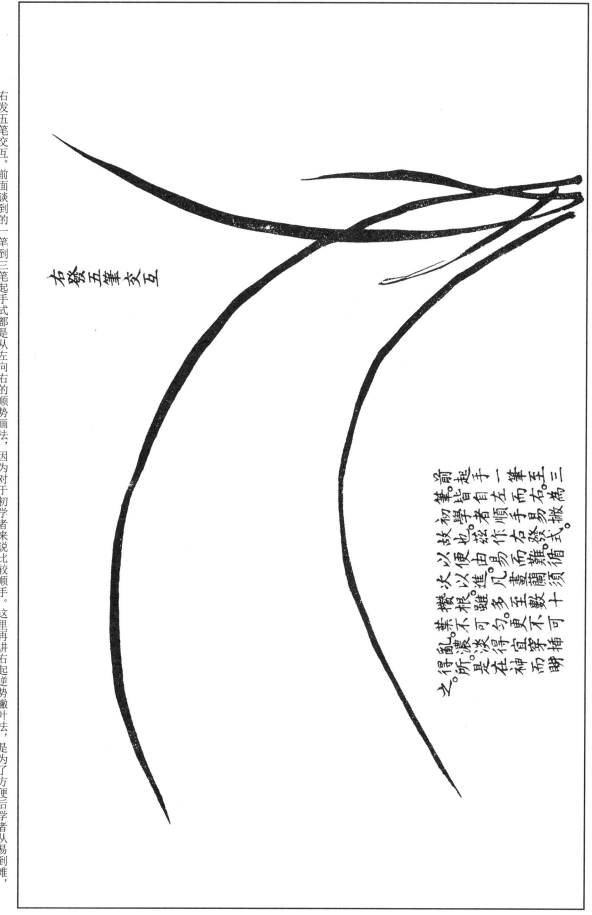

右发五笔交互。前面谈到的一笔到三笔起手式都是从左向右的顺势画法，因为对于初学者来说比较顺手。这里再讲右起逆势撇叶法，是为了方便后学者从易到难，循序渐进。凡画兰根部要注意攒聚之法，即便数十根叶子也不能平均分布，更不能杂乱。墨色浓淡合宜，穿插得法，全凭运用得神妙。

右发五笔交互

前起手至三笔比皆自左而右起手一笔至
初学者总由易而难。凡画兰皆发武。撇为三
也作右且易撇发。须循循
绝顺手目画兰可十
从便以进。淡得宜穿梅可
数多至穿而神
所淡不可浓。在
以便攒次乱丛得之。

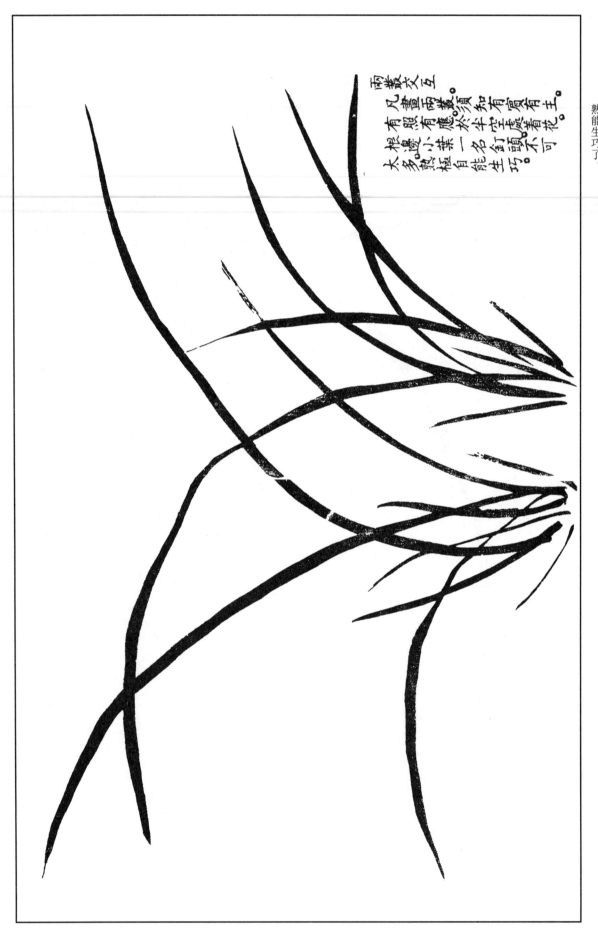

両叢交互

凡畫兩叢，須知有賓有主。
畫兩叢，須於半空中定虛者花。
有應有照。名紅頭不可花。
根邊小葉，一能生巧。
太多熟極，有角能生巧。

両叢交互。凡画两丛兰相交互的，一定要分清主宾关系，两丛之间相互照应。选择构图的空处画花。根畔的小叶子又叫钉头，不能加太多。勤加练习，自然也就熟能生巧了。

凡画兰不过疏密两种体式。密体最忌讳的是打结，疏体最忌讳的是支离。

①正发密叶 ②偏发稀叶

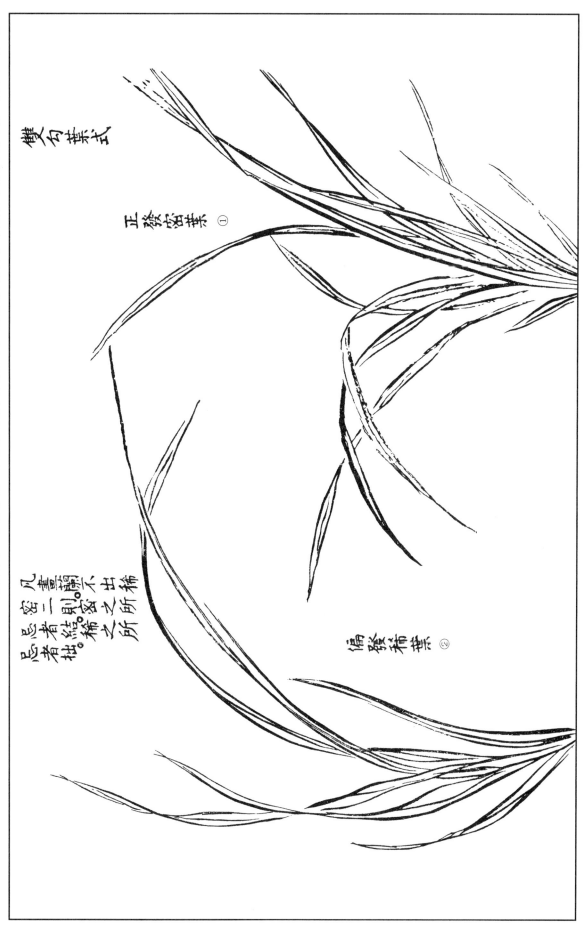

雙勾葉式

正發密葉 ①

偏發稀葉 ②

凡畫二葉者。畫葉不出所稀之所。稀宻則調。宻者忌結。稀者忌長。

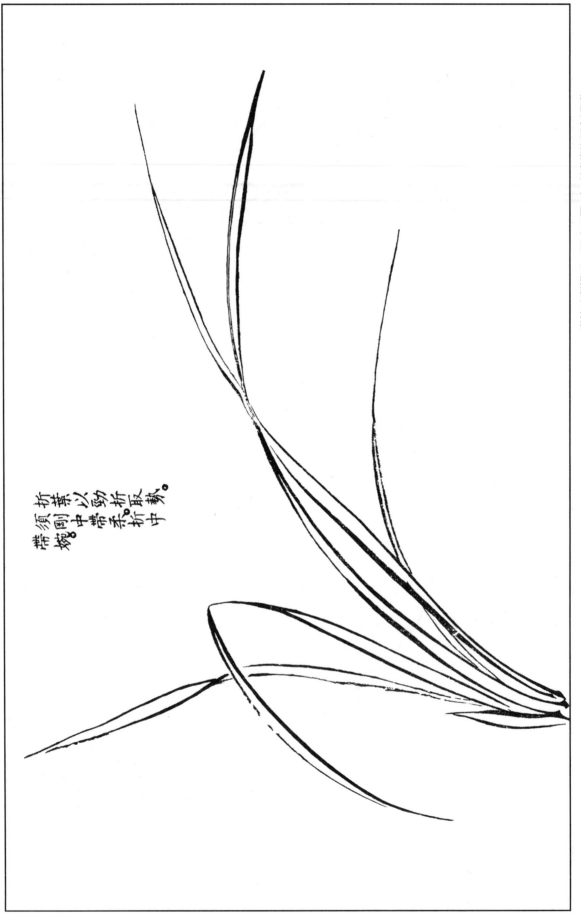

折叶以劲折取势，折叶须带柔。刚中带婉。

撇葉倒垂式

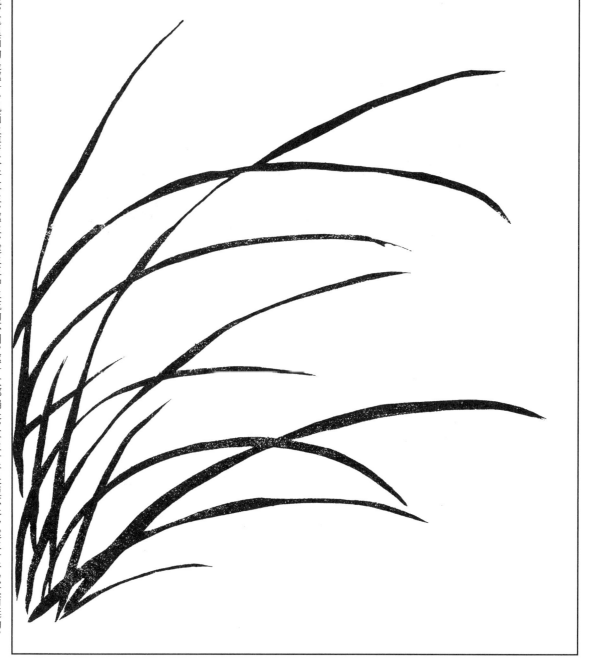

所畫蘭多撇垂長葉，此蘭葉長垂者。凡作蘭畫須分草蘭、閩蘭三種。草蘭葉多嬌媚，閩蘭葉勁而多綠。春蘭葉潤而秀，夏蘭葉短不及閩蘭等。閩蘭夏秀，故人多畫之。之芳致，故文人多畫之。

【撇叶倒垂式】

郑思肖好画悬崖上倒垂的兰花，这里画的是蕙叶。凡画兰要区分开草兰、蕙兰、建兰三种兰花的不同。蕙叶大都偏长，草兰叶子长短不齐，建兰叶子宽大而挺劲。

草兰、蕙兰春天开花，建兰夏日开花。春兰的叶片更加妩媚多姿，因此文人更喜欢画春兰。

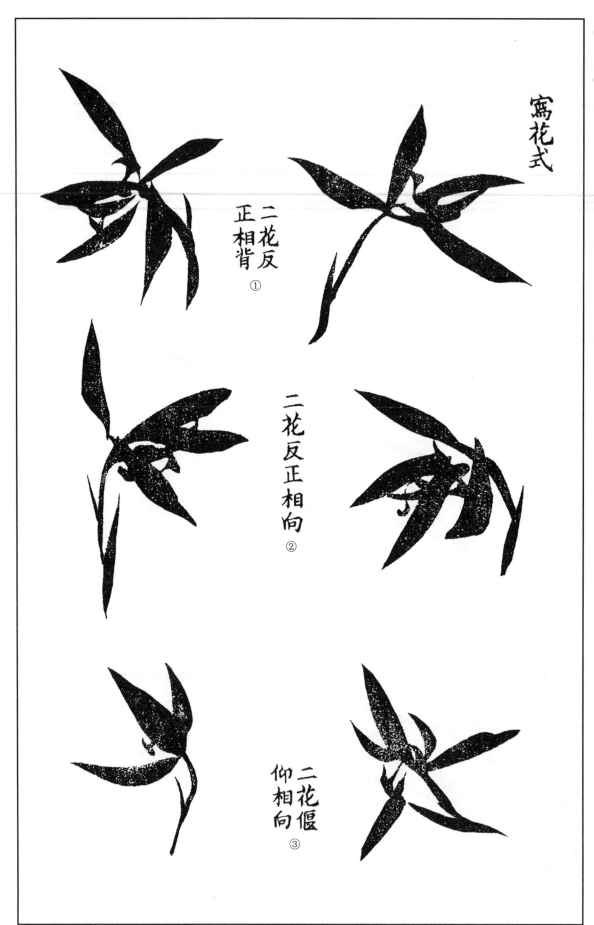

写花式

二花反
正相背
①

二花反正相向
②

二花偃
仰相向
③

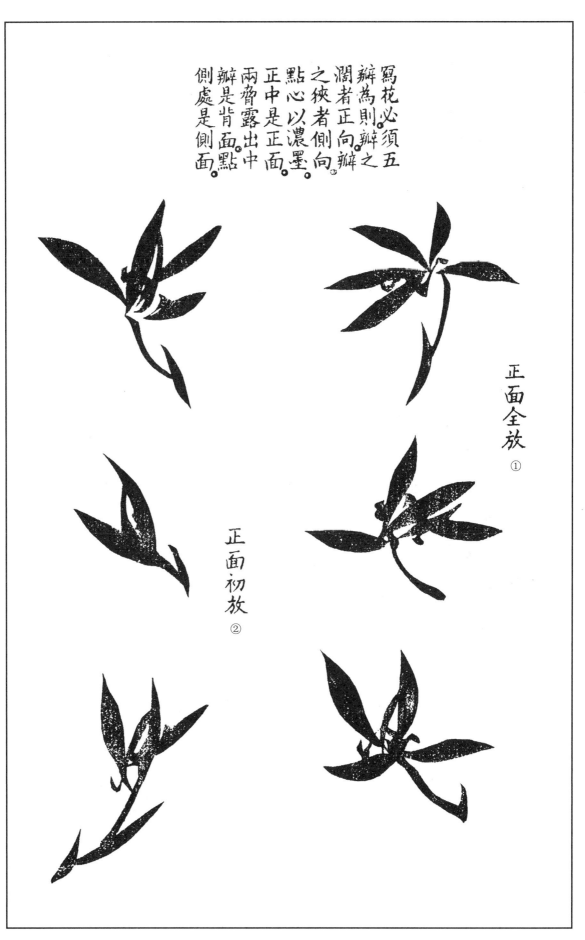

寫花必須五瓣為則瓣之潤者正向瓣之狹者側向點心以濃墨正中是正面兩瞀露出中瓣是背面點側處是側面。

正面全放
①

正面初放
②

画花以五瓣为准，正面瓣宽，侧面瓣窄，点心用浓墨。花形中正的是正面花，中瓣从花形两胁部位露出的是背面花，点心都集中在花头一侧的是侧面花。①正面全放 ②正面初放

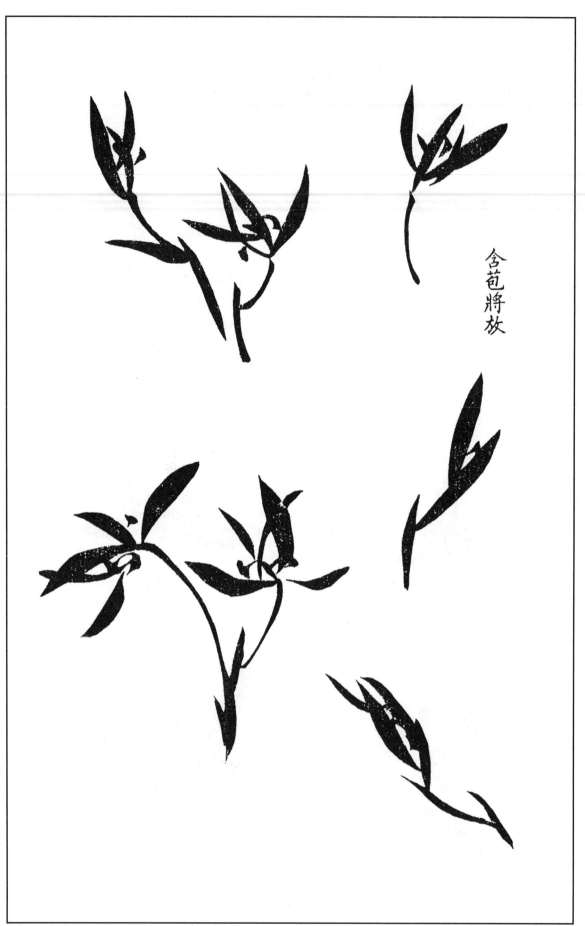

含苞將放

點心式

蘭心三點如山字或正或反或仰或側惟相蘭瓣所宜用之此定格也至三點有帶為四點者遇隔瓣及眾花中恐躐雷同不妨破格蕙花點心同此。

三點正格 ①

三點兼四點格 ②

四點變格 ③

【点心式】 兰心三点恰如草书的「山」字，或正、或反、或仰、或侧，要根据兰瓣的变化灵活运用。三点是常规的画法，至于三点有顺带为四点的，是在邻瓣或众花丛中，为了避免雷同，不妨采取的变法。画蕙花点心的情形就是如此。

①三点正格　②三点兼四点格　③四点变格

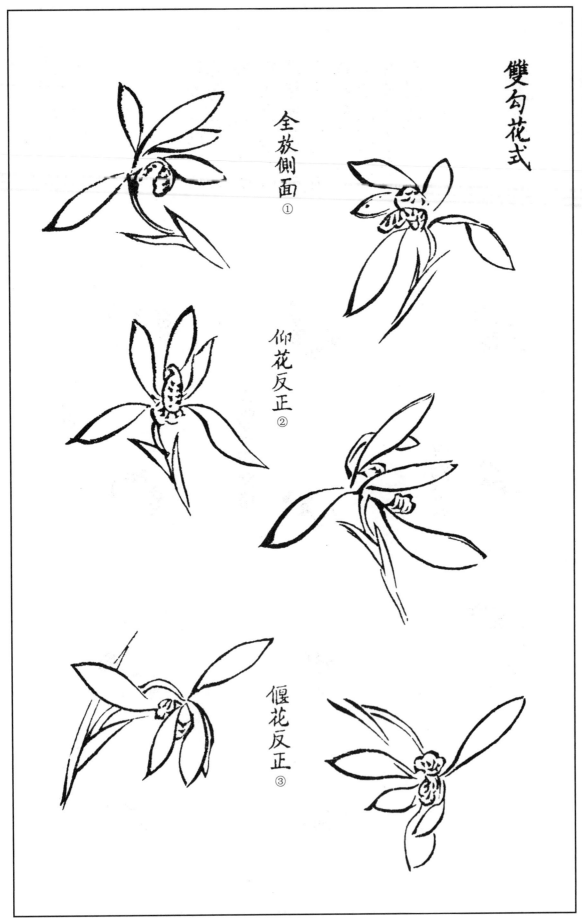

雙勾花式

全放側面 ①

仰花反正 ②

偃花反正 ③

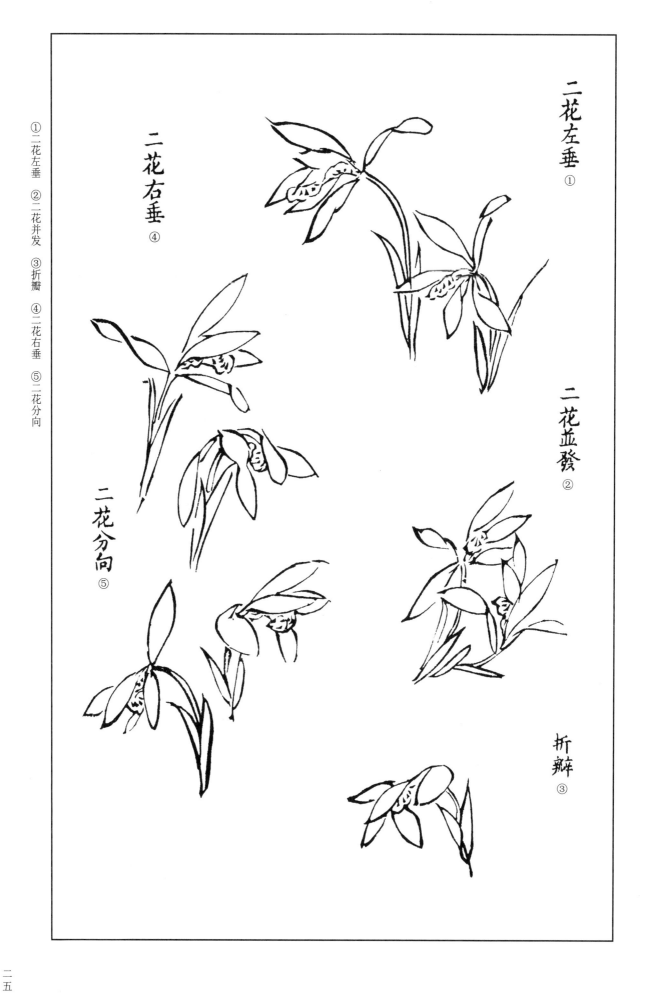

二花左垂 ①

二花右垂 ④

二花並發 ②

二花分向 ⑤

折瓣 ③

①二花左垂　②二花并发　③折瓣　④二花右垂　⑤二花分向

二五

寫蘭蕊有二
筆三筆四筆
之不同其莖
發自苞中與
花一理。

含苞
①

含苞初放
②

含苞將放
③

墨花發莖

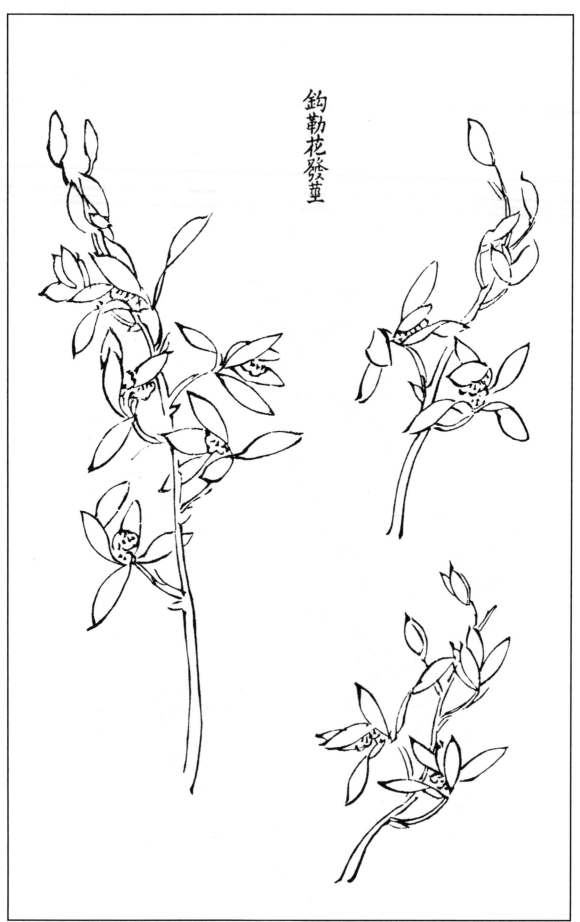

鈎勒花發莖

青在堂畫竹淺說

畫竹源流

李息齋竹譜自謂寫墨竹。初學王澹遊得黃華老人法黃華乃私淑文湖州因覓湖州真蹟窺其奧妙更欲追求古人鉤勒著色法上自王右丞蕭協律李頗黃筌崔白吳元瑜諸人以為與可以前惟習尚鉤勒著色也有云五代李氏描牎上月影創寫墨竹考孫位張立墨竹已擅名於唐自不始於五代山谷云吳道子畫竹不加丹青已意墨竹即始於道子二者則唐人兼善之至文湖州出始專寫墨真不異果日當空爝火俱熄息師承其法歷代有人即東坡同時猶北面事之其時師湖州者並師東坡一燈分焰照耀古今金之完顏樗軒元之息齋父子自然老人樂善老人明之王孟端與夏仲昭真一花五葉燈燈相續故文湖州李息齋丁子卿各立譜以傳厥派可謂盛矣至若宋仲溫畫碌竹程堂畫紫竹解處中畫雪竹完顏亮畫方竹又出乎諸譜之別派若禪宗之有散聖焉

畫畫墨竹法

畫竹必先立竿立竿留節稍頭須短至中漸長至根又漸短忌擁腫近枯近濃均長均短竿要兩邊如界節要上下相承勢如半環又如心字無點去地五節則生枝葉畫葉須墨飽一筆過去不宜凝滯其葉自然尖利不桃不柳輕重手相應个字必破人字筆必分結頂葉要枝攢鳳尾左右顧盼齊對均平枝著節葉葉著枝風晴雨露各有態度翻正掩仰各有形勢轉側低昂各有意理當盡心求之自得其法若一枝不妥一葉不合則全璧之玷矣

位置法

墨竹位置幹節枝葉四者若不由規矩徒費工夫終不能成畫凡濡墨有深淺下筆有輕重逆順往來須知去就濃淡麄細便見枯榮生枝布葉須相照應山谷云生枝不應節亂葉無所歸須筆筆有生意面面得自然四面團欒枝葉活動方為成竹然古今作者雖多得其門者或寡不失之於簡略則失之於繁雜或根幹頗佳而枝葉謬誤或位置稍當而向背乖方或葉似刀截或身如板束龐俗狼籍不可勝言其間縱有稍異常流僅能盡美至於盡善良恐未暇獨文湖州挺天縱之才比生知之聖筆如神助妙合天成馳騁於法度之中逍遙於

塵垢之外。從心所欲不踰準繩。後之學者勿陷於俗惡。知所當務焉。

畫竿法

畫竿若只畫一二竿則墨色且得從便若三竿之上前者色濃後者漸淡若一
色則不能分別前後矣後梢至根雖一節節畫下要筆意貫穿全竿留節根梢
宜短中漸放長每筆須要墨色勻停行筆平直兩邊圓正若擁腫偏邪墨色不
勻間有籤細枯濃及節空勻長勻短皆竹法所忌斷不可犯頗見世俗用蒲絵
槐皮或盞紙濡墨畫竿無問根梢一樣籤細又且板平全無圓意但堪發笑不
宜倣效

畫節法

立竿既定畫節為最難上一節要覆蓋下一節。下一節要承接上一節。中雖斷
意要連屬上一筆兩頭放起中間落下如月少彎則便見一竿圓渾下一筆看
上筆意趣承接不差自然有連屬意不可齊大不可齊小齊大則如旋環齊小
則如墨板不可太彎不可太遠太彎則如骨節太遠則不相連屬無復生意矣。

畫枝法

畫枝各有名目。生葉處謂之丁香頭。相合處謂之雀爪。直枝謂之釵股。從外畫入謂之垛疊。從裡畫出謂之迸跳。下筆須要遒健圓勁。生意連綿行筆疾速不可遲緩。老枝則挺然而起節大而枯瘦嫩枝則和柔而婉順節小而肥滑葉多則枝覆葉少則枝昂風枝雨枝觸類而長亦在臨時轉變不可拘於一律也尹白郢王隨枝畫節。既非常法今不敢取。

畫葉法

下筆要勁利實按而虛起一抹便過少遲留則鈍厚不銛利矣然寫竹者此為最難厥此一功則不復為墨竹矣法有所忌學者當知龕忌似桃細忌似柳一忌孤生二忌並立三忌如又四忌如井五忌如手指及似蜻蜓露潤雨垂風翻

勾勒法

雪壓其反正低昂各有態度不可一例抹去如染皁絹無異也先用柳炭將竹竿朽定再分左右枝梗然後用墨筆鉤葉葉成始依所朽竿枝與節。一一畫出俾枝頭鵲爪盡與葉連要穿釵躲避方見層次竿之前後墨分濃淡鉤出前宜濃後宜淡此乃勾勒竹法其陰陽向背立竿寫葉與墨竹法同。

可類推之

畫墨竹總歌訣

黃老初傳用勾勒東坡與可始用墨李氏竹影見橫牕息齋夏昌皆體一幹筆

文節邀隸楷草書葉楷銳傳來筆法何用多。四體須當要熟備絹紙佳墨莘稠。

筆毫純勿開頭未下筆時意在先葉葉枝枝一幅週分字起个字破疎處疎隨

處隨隨中切記莫糊塗疎處須當枝補過風竹勢幹挺然隨處逆幹須偏烏鴉

驚飛出林去兩竹橫眠豈兩般晴竹體人字排嫩一叢老兩釵先將小葉枝頭

起結頂還須大葉來寫露竹雨彷彿晴不傾雨不足結尾露出一梢長穿破个

字枝頭曲寫雪竹貼油袱久雨枝下垂伏染成鉅齒一般形揭去油袱見冰玉

一寫法識竹病筆高懸勢要俊心意疎懶切莫為精神魂魄俱安靜忌杖鼓忌

對節忌挾籬忌邊壓井字蜻蜓人手指晝眼桃葉并柳葉下筆時莫要怯須遲

疾心暗訣寫來敗筆積成堆何怕人間不道絕老幹參長梢橫歷冰雪操金玉

風晴雨雪月煙雲嵗寒高節藏胸腹湘江景淇圍趣娥皇詞七言句萬竿千畝

總相宜墨客騷人遭際遇

畫竿訣

竹幹中長上下短。只須彎節不彎竿竿竿點節休排比濃淡陰陽細審觀。

點節訣

竿成先點節濃墨要分明僵仰須圓活枝從節上生。

安枝訣

安枝分左右切莫一邊偏鵲爪添枝杪全形見筆端。

畫葉訣

畫竹之訣惟葉最難出於筆底發之揩端老嫩須別陰陽宜參枝先承葉葉必掩竿葉葉相加勢須飛舞孤一迸二攢三聚五春則嫩篁而上承夏則濃陰以下俯秋冬須具霜雪之姿始堪與松梅而為伍天帶晴兮僵葉而僵枝雲帶雨兮墜枝而墜葉順風不一字之列所宜掩映以交加最忌比聯而重疊欲分前後之枝宜施濃淡其墨葉有四忌兼忌排偶尖不似蘆細不似柳三不似川五不似手葉由一筆以至二三重分飏個還須細安間以側葉。細筆相攢使比者破而斷者連竹先立竿生枝點節考之前人俱傳口訣竹之法度全在乎葉因增舊訣為長歌用廣前人之法則。

青在堂画竹浅说（白话文对照）

画竹源流

李息在《竹谱》中，自称画墨竹初学王曼庆，得到王庭筠的真传。王庭筠画竹是私淑文与可，因为搜求到文与可之前，画竹只流行勾勒着色之法。

于是更进一步了解古人勾勒着色之法，上溯到王维、萧悦、李颇、黄筌、崔白、吴元瑜等人。认为在文与可之前，画竹只流行勾勒着色之法。

有人说：五代有妇人李氏，描写月窗上的竹影，始创墨竹之法。据考证孙位、张立已经以墨竹擅名唐代，可见墨竹与勾勒竹二者，唐人是兼擅的。从文与可开始才有了专画墨竹的名家。他的出现就像皓日当空，令萤烛之光全部黯然失色。师承文与可的，往往兼学苏轼。他们就像是一盏明灯中分出的两支焰火，其光芒足以照耀古今。

庭坚说：吴道子画竹，不加彩色，已经逼似其形貌，似乎表明墨竹创始于吴道子。可见墨竹与勾勒竹之法的创立要早于五代。黄

当时师法文与可的，往往兼学苏轼。他们就像是一盏明灯中分出的两支焰火，其光芒足以照耀古今。

明代的王绂、夏昶，就像佛教一花开五叶的传法历程一样薪火相继，绵延不绝。所以文与可、李衎、丁权都曾撰竹谱来传播这一派的画法。真可谓极一时之盛了。至于宋克画朱竹，程堂画紫竹，解处中画雪竹，完颜亮画方竹，这些都是未见竹谱载录的旁派，他们的地位就相当于禅宗里被称为『散圣』的一类人物。

金代的完颜璹，元代的李衎父子、刘自然，真

画墨竹法

画竹先画竿，画竿要预留画节的位置。竹梢分节要短，到竹竿中部渐渐加长，再到根部又渐渐开始变短。画竿忌臃肿、太枯、太浓，忌分节长短一致。竹竿两边的形要清晰肯定。画节要上下相承接，状如半圆，又像没有点的『心』字。离开地面五节，就开始生枝生叶。画叶蘸墨要饱，一笔下去，不能滞涩，叶形自然尖挺利落，没有桃叶、柳叶的纤柔。下笔轻重要做到得心应手，画『个』字三笔要破开，画『人』字两笔要分张。结顶的叶子要枝枝如凤尾攒聚，左右相互照应，分布周至均衡。枝枝生在节端，叶叶长在枝上。风晴雨露，各有其不同的姿态；反正偃仰，各有其不同的形势。转侧起伏，各有其不同的理法。一定要悉心体味讲求，自然能够领会。如果有一枝一叶安排不到位、不合理，就会成为全璧之瑕。

位置法

墨竹的章法全在干、节、枝、叶的合理安排。如果不从规矩入手，就是白费工夫，最终也难以成就。大凡蘸墨有深浅，下笔有轻重，顺逆往来，

要清楚它的来龙去脉。浓淡粗细，要对应它的荣枯盛衰。枝叶的生发，要做到相互应承。黄庭坚说：发枝不能应节，乱叶无从着枝。要做到每一笔都充满活力，每一面都生动自然。四面立体，枝叶如活，这样才算把握好竹子的全貌。但古今画墨竹法门的人却少。不是失之于简单粗率，就是失之于繁复杂乱。有的根、干画得很好，但枝、叶安排舛错。有的布局尚可，但向背不得其法。有的叶子刻板如刀切，有的数竿平齐如板束，难以胜举。其中即使有稍稍区别于常人的，但也仅能做到『尽美』，至于『尽善』，恐怕就很难了。只有文与可秉天纵之才，用天赋之能，下笔如有神助，妙道合于自然，法度运用精熟，迥出凡尘之上，达到了从心所欲而不逾矩的境界。后学者千万不要沦为粗俗丑恶，一定要清楚哪些东西是最重要的。

画竿法

画竿如果只画一两竿，墨色就可随其便。但如果画三竿以上，前面的用墨就要浓些，后面的用墨依次要淡些。如果墨色一致，就不能分别前后了。从梢到根，虽是一节一节画成，但笔意要连贯。整竿分节，根、梢部要短些，中间逐渐加长。每竿的墨色要均匀，行笔要平匀正直，两边要圆浑周正。如果用笔臃肿歪斜，墨色不均匀，粗细浓枯任意变换，乃至分节留空有短有长，都是画竹的禁忌，千万不可触犯。常见世俗人在纸绢上画竹，有人把纸折叠后再蘸墨分节画竿，不管根、梢、粗细一致。用笔扁平板实，毫无竹竿的圆润立体感。只能惹人发笑罢了，千万不可效仿。

画节法

竹竿画成之后，画节是最难的部分。上一节要管领下一节，下一节要和上一节相呼应。中间虽然是断开的，笔意却要连贯。上一笔两头翘起，中间凹下，状如弯月，点醒竹竿浑圆的感觉。下一笔根据上一笔的笔意，用同样的办法承接上去，上下自然连贯。节空不能两端等宽，也不能等窄。等宽看起来像圆环，等窄就会显得拘谨刻板。节端不要太弯，也不要相距太远。太弯看起来像骨节，相距太远，上下节之间笔意无法贯通，也就没有生动可言了。

画枝法

画枝都有名目上的讲究。生叶的位置叫丁香头，交叉的小枝叫雀爪，直枝叫钗股，从枝头往枝杈画叫垛叠，从枝杈往枝头画叫进跳。下笔一定要遒健圆浑，笔意连绵，行笔迅疾，不能迟疑。老枝挺劲精神，节大而枝形枯瘦；嫩枝柔顺温婉，节小而枝形丰润。叶多则枝条下偃，

叶少则枝条上仰。风枝和雨枝可以触类旁通，其要诀在随势变通，不能千篇一律。尹白和郪王赵楷是根据发枝的形势再分节，既然与常法不合，我也就不敢苟同。

画叶法

画叶下笔要挺健利落，重按轻提，一笔带过。稍加停顿，叶片就显得肥钝而不尖利了。画竹叶子最难，叶子这一关过不了就不成其为墨竹。画叶有数忌，后学者一定要了解。叶子肥大但不能像桃叶，叶子纤细但不能像柳叶。一片忌独生，两片忌并排，三片忌交叉如『又』，四片忌编排如『井』，五片忌如伸五指或如蜻蜓。露叶湿润雨叶重垂，风叶翩翻雪叶压抑，其反正偃仰，各有姿态，不能一例涂抹，和染黑绢没有什么两样。

勾勒法

先用木炭条勾出竹竿，再分出左右的枝梗，然后用墨线勾叶。叶子画成之后，再根据炭条所勾竿、枝、节的位置，依次画出，使枝头的『雀爪』和叶子都能自然衔接。要注意各部分之间的穿插避让，才能分出层次。竹竿前后的墨色分浓淡墨勾勒，前面的要浓些，后面的要淡些。这是勾勒竹的画法。其阴阳相背、立竿画叶的理法和墨竹法并无不同，在此可以类推。

画墨竹总歌诀

黄筌初传勾勒竹，东坡、与可始用墨。李氏窗间描竹影，李衎、夏昶、吕纪皆此体。干如篆，节如隶，枝如草，叶如楷，笔法相传不要多，四体精熟要掌握。绢纸要精，墨不要浓，笔要熟，不分叉。未下笔时意匠营，枝枝叶叶竹在胸。起笔写『分』，『个』字来破，当疏则疏，坠则坠。坠处切记勿模糊，疏处须用枝来补。风竹有风势，其干要挺然。坠枝向上翻，其干随势偏。竹叶翩翻其状如惊鸦，雨竹横陈与风竹绝似。晴竹体，『人』字排。嫩竹『人』字排一叠，老竹『人』字分两歧。起笔枝头小叶起，结顶还要用大叶。画露竹，雨竹似，如晴竹之不倾，似雨竹而不如。结尾要露一梢长，穿破叶丛枝头曲。画雪竹，贴油布，画成缠绵雨，雨枝下堕垂。布边染成锯齿状，揭开油布布雪满枝。画法要统一，竹病切须忌。执笔高悬腕，运笔要爽利。意所不欲莫下笔，要待心神俱澄清。忌鼓架，忌对节，忌编篱，忌逼边。井字、蜻蜓、人手指，下笔时，莫犯快，或快或慢，口诀暗念。画到退笔积成山，还怕奥妙不能穷！老干参差，长梢披拂，经历冰雪天，节比金胜眼、桃叶和柳叶。风晴雨雪月烟云，岁寒高节拘贞心。湘江景，淇园趣，娥皇故事，诗赋七言，万竿千亩总合宜，墨客骚人写遭遇。玉坚。

画竿诀

竹竿中长根梢短，只要节弯竿不弯。节节相对最相忌，浓淡阴阳看仔细。

点节诀

竿成之后先点节，浓墨点节最醒目。偃仰灵活又生动，枝枝须从节上生。

安枝诀

发枝生在干左右，千万莫偏向一边。枝杈添成雀爪形，胸有成竹在笔端。

画叶诀

画竹有诀窍，画叶最为难。叶叶生笔底，片片出指端。老嫩要明辨，阴阳互参看。枝叶相承接，叶与竿掩映。叶叶相叠加，其势如飞舞。孤一进二，攒三聚五，春来嫩枝上仰承，夏至下垂有浓荫。秋冬要有经霜历雪姿，贞节乃可松梅相伴伍。天气放晴枝叶偃，风雨交加枝叶堕。顺风之叶不可『一』字排，带雨之叶不作『人』字列。最要交相掩映，最忌排比重叠。要分前后枝，分别浓淡墨。画叶有四忌，重叠忌排偶。尖叶不似芦，细叶不似柳。三叶不作『川』字形，五叶不作五指伸。画叶起于一笔，一笔生发二、三。『分』字、『个』字叠加，还要详细审察。其间安插侧叶，还须细叶攒加。要破除排比，使断者串联。画竹先立竿，生枝复点节。夷考诸前辈，俱有口诀传。画竹之法，关键在于画叶。因此我把前人的口诀演绎成长歌的形式，以此增广前辈的法则。

發竿點節式

起手二筆三筆直竿
②

初起手一筆
①

點節乙字上抱
④

點節八字下抱
⑤

細竿
③

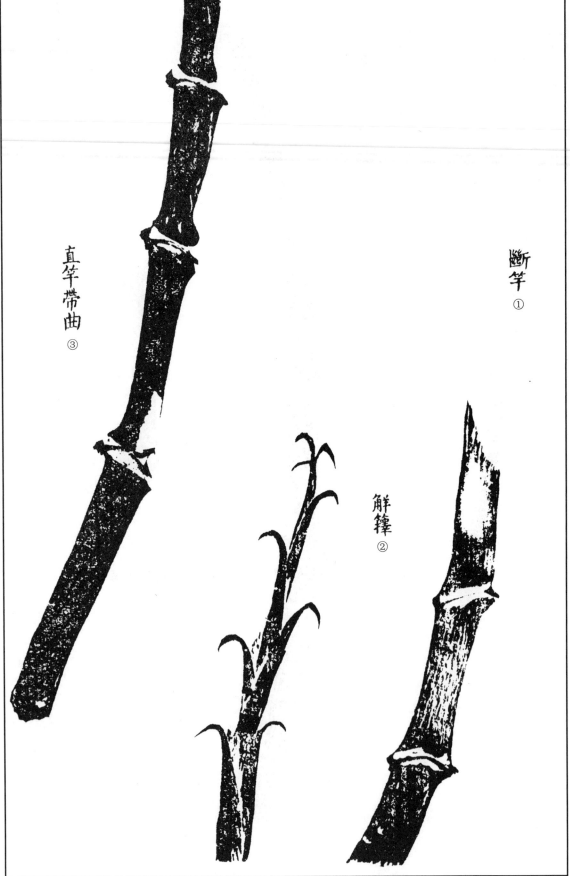

断竿
①

解箨
②

直竿带曲
③

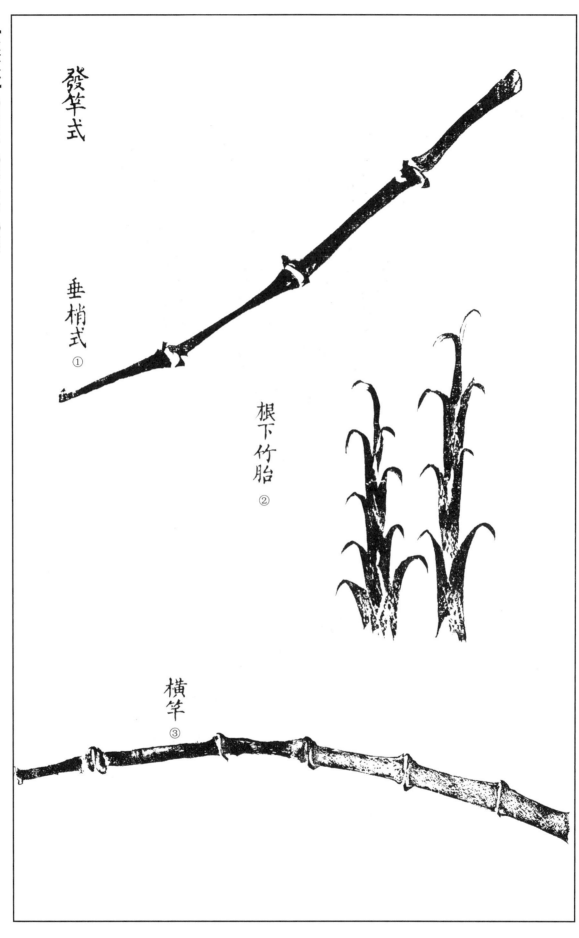

發竿式

垂梢式
①

根下竹胎
②

横竿
③

露根
①

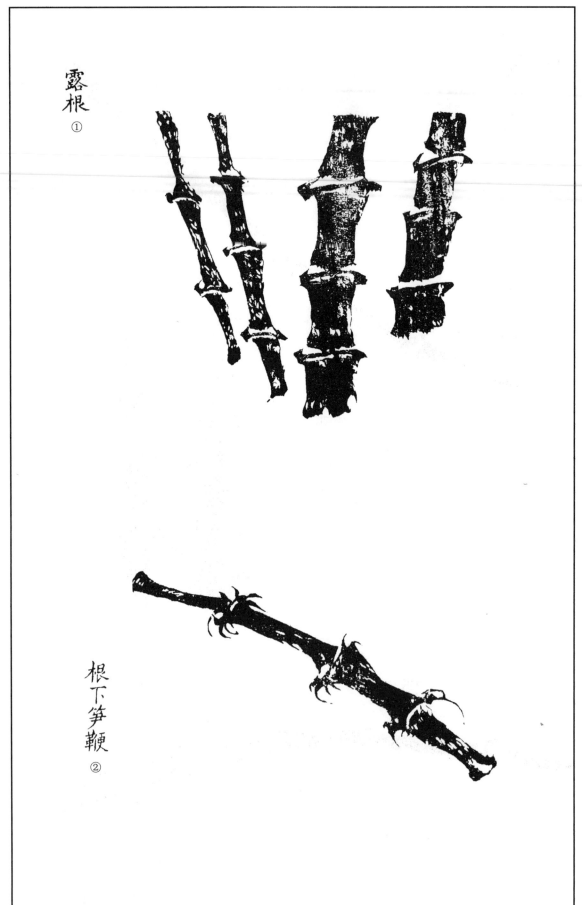

根下笋鞭
②

生枝式

顶梢生枝
③

起手鹿角枝
①

鱼骨枝
②

鹊爪枝
④

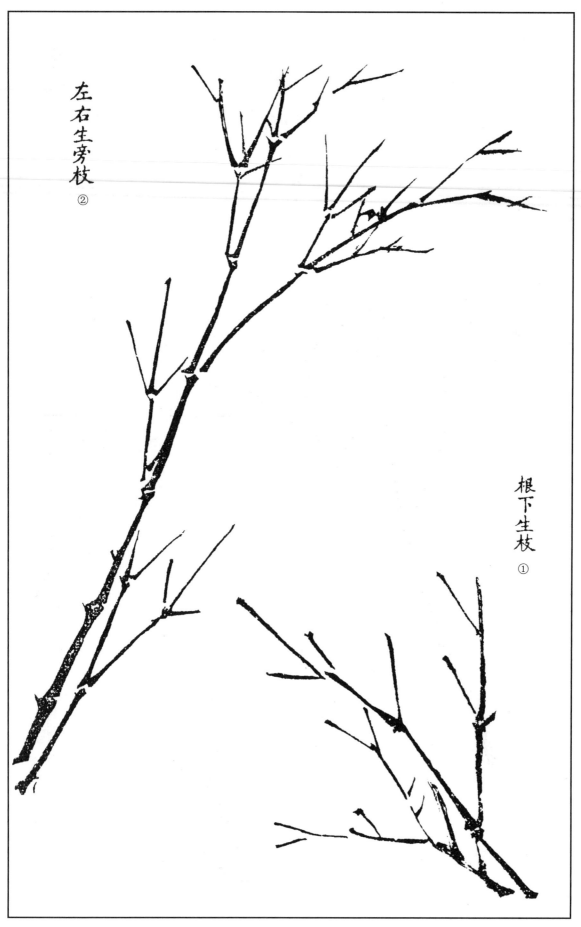

左右生旁枝 ②

根下生枝 ①

發竿生枝式

嫩竿生枝
②

老竿生枝
①

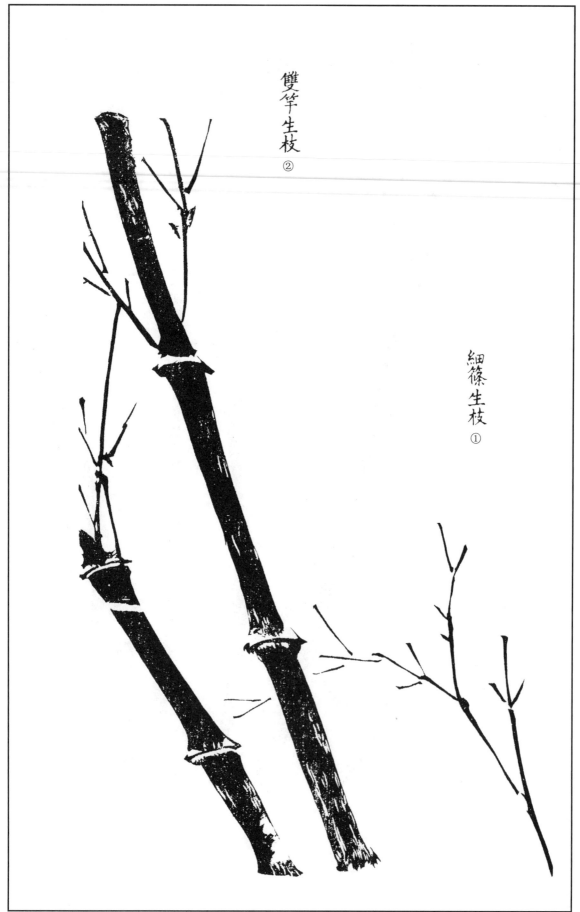

双竿生枝
②

细篠生枝
①

【布仰叶式】 ①一笔横舟 ②一笔偃月 ③二笔鱼尾 ④三笔飞雁 ⑤三笔金鱼尾

布仰葉式

一筆橫舟
①

一筆偃月
②

二筆魚尾
③

三筆飛雁
④

三筆金魚尾
⑤

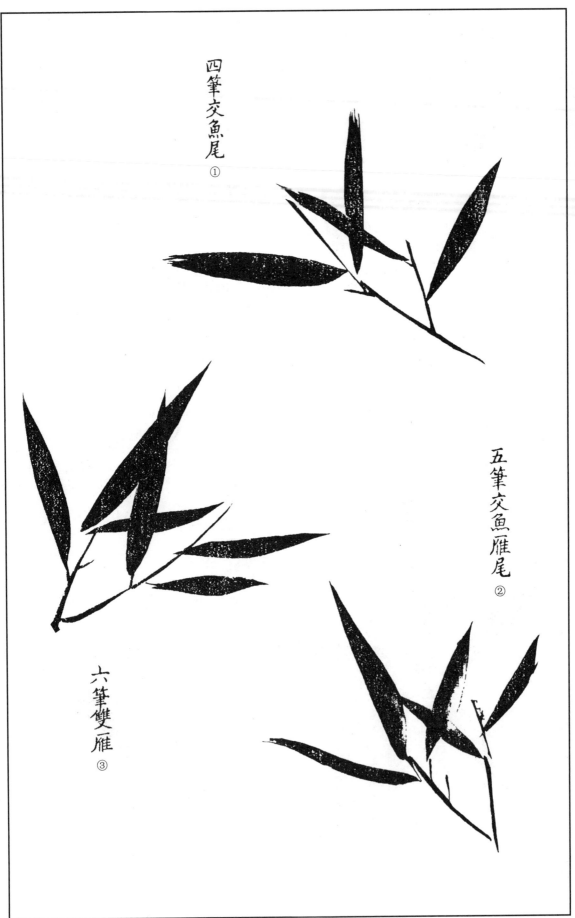

四筆交魚尾
①

五筆交魚雁尾
②

六筆雙雁
③

①四笔交鱼尾　②五笔交鱼雁尾　③六笔双雁

布偃葉式

一筆片羽
①

二筆燕尾
②

三筆个字
③

四筆驚鴉
④

四筆落雁 ①

七筆破雙个字 ③

五筆飛燕 ②

①四笔落雁　②五笔飞燕　③七笔破双个字

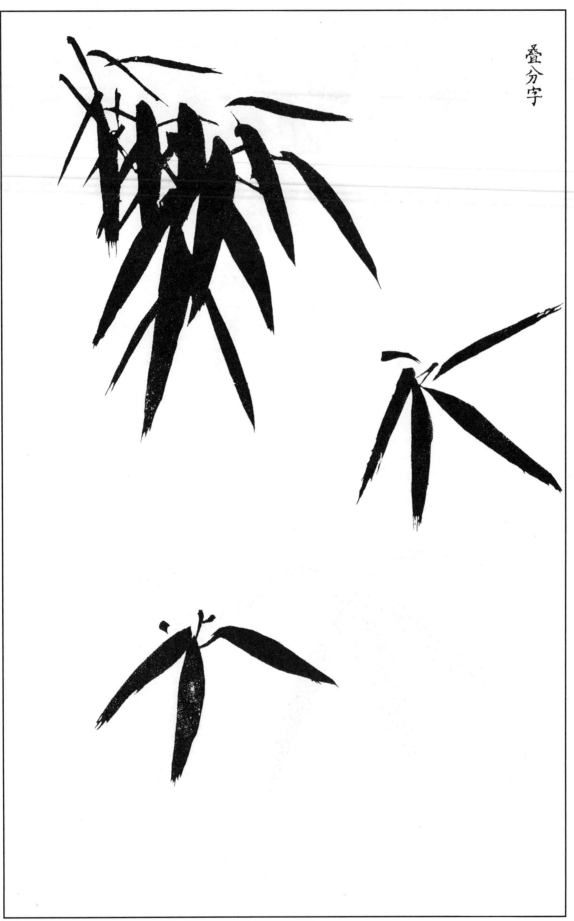

結頂式

嫩葉出梢結頂

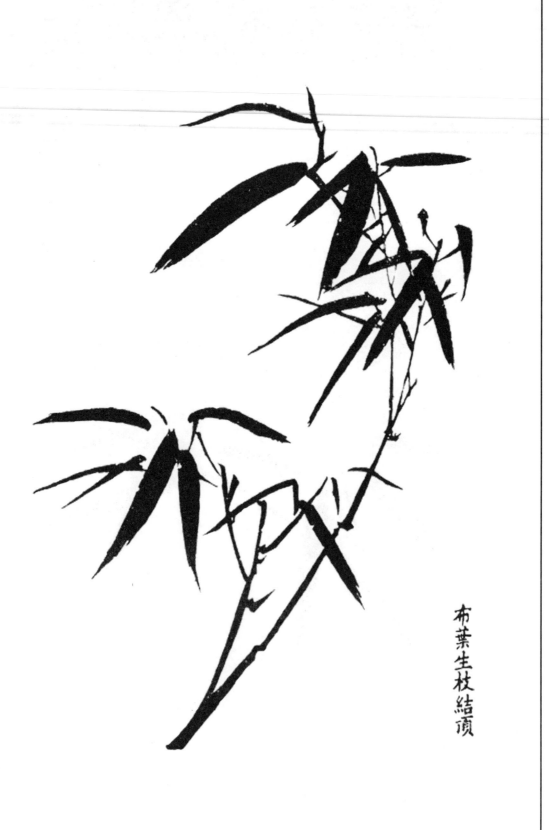

布葉生枝結頂

垂梢式

过墙大小二梢

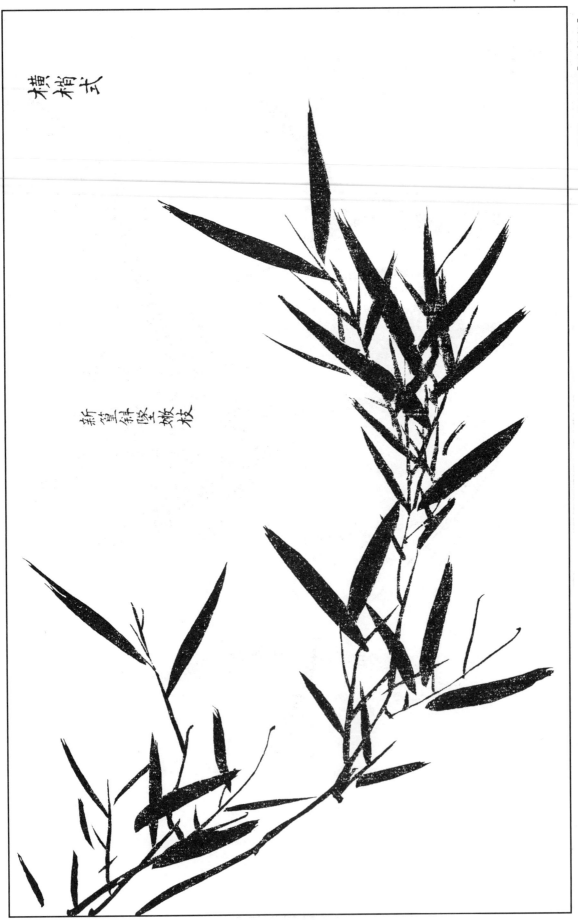

横梢式

新篁斜坠嫩枝

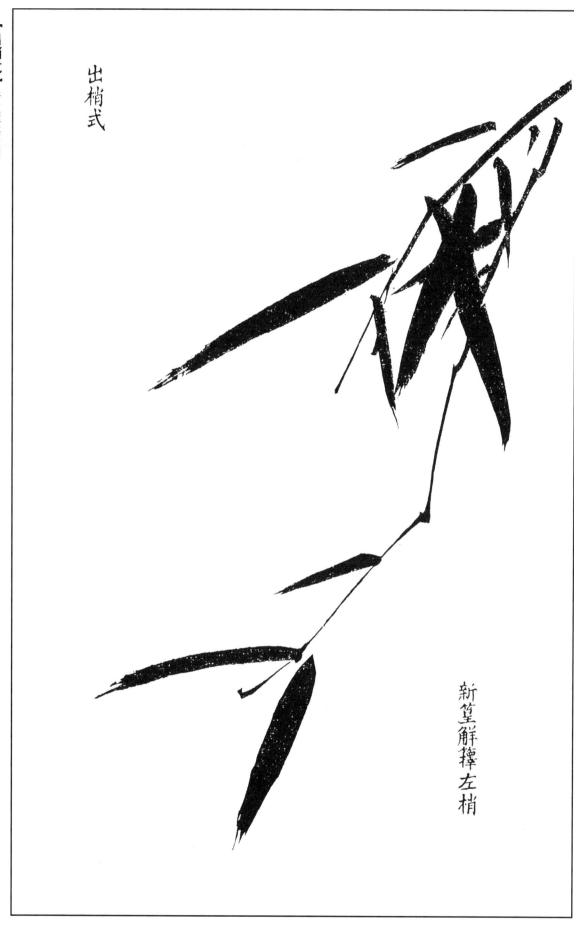

出梢式

新篁解籜左梢

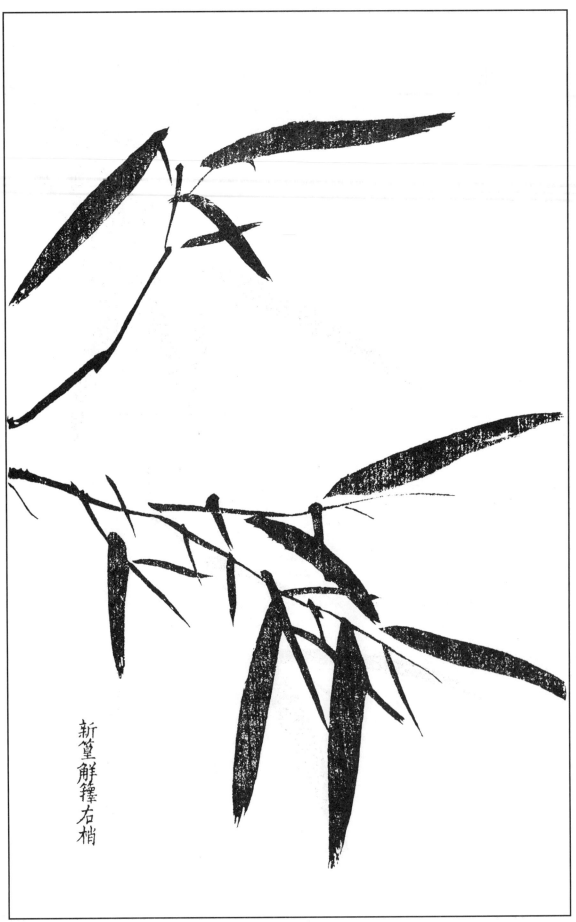

新篁解箨右梢

安根式

下截见根 ①

根下苔草泉石 ②

古今諸名人圖畫

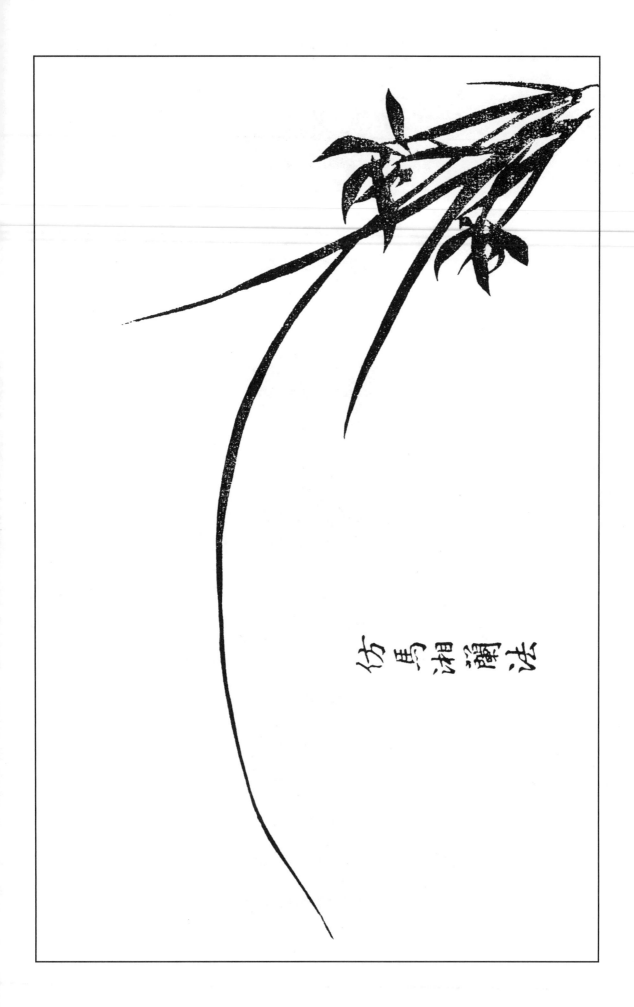

仿馬湘蘭法

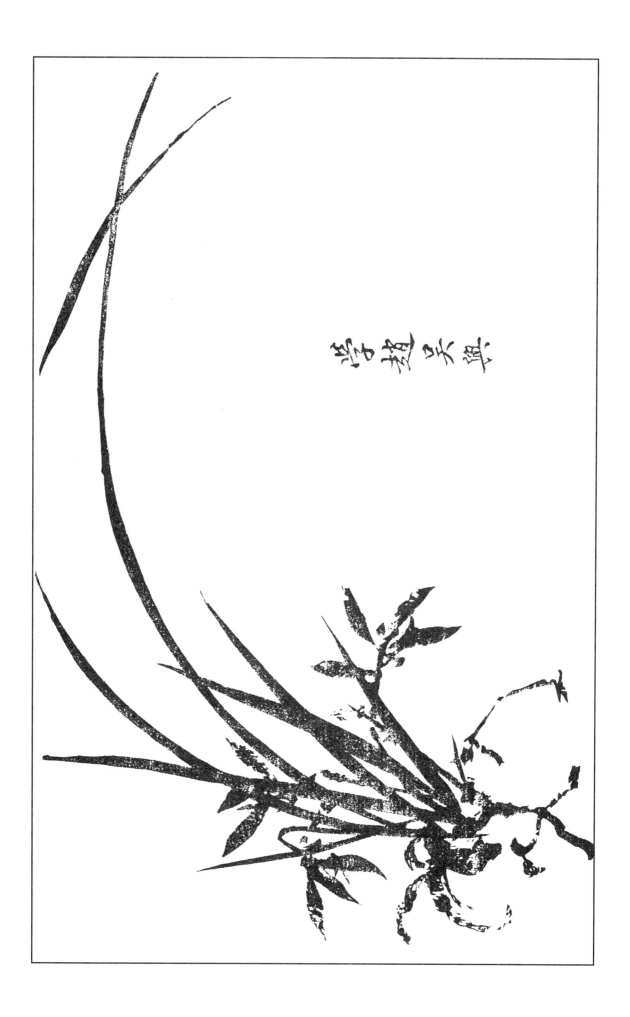

清水傲公筆

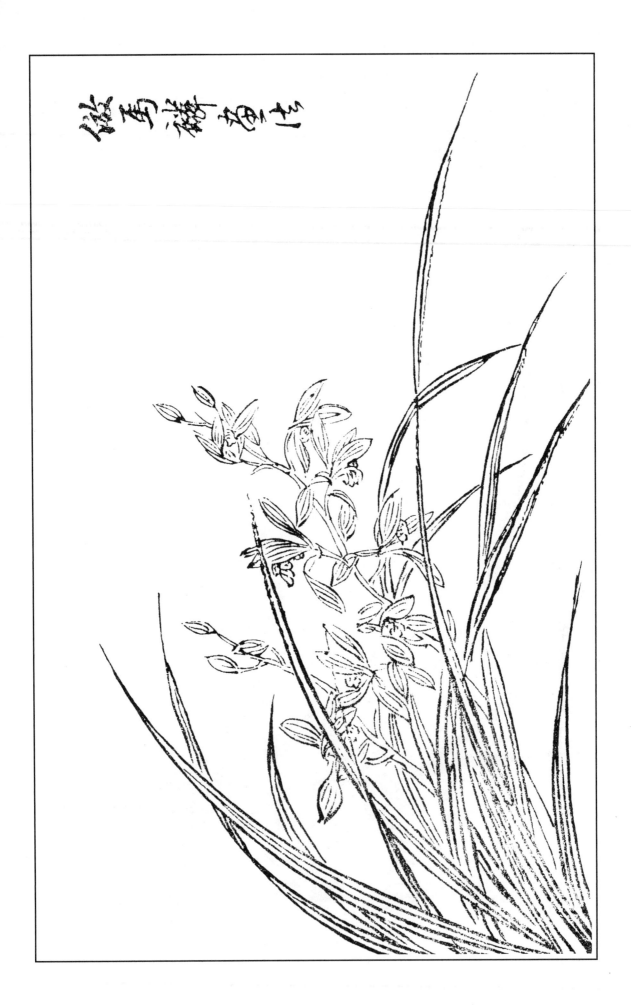

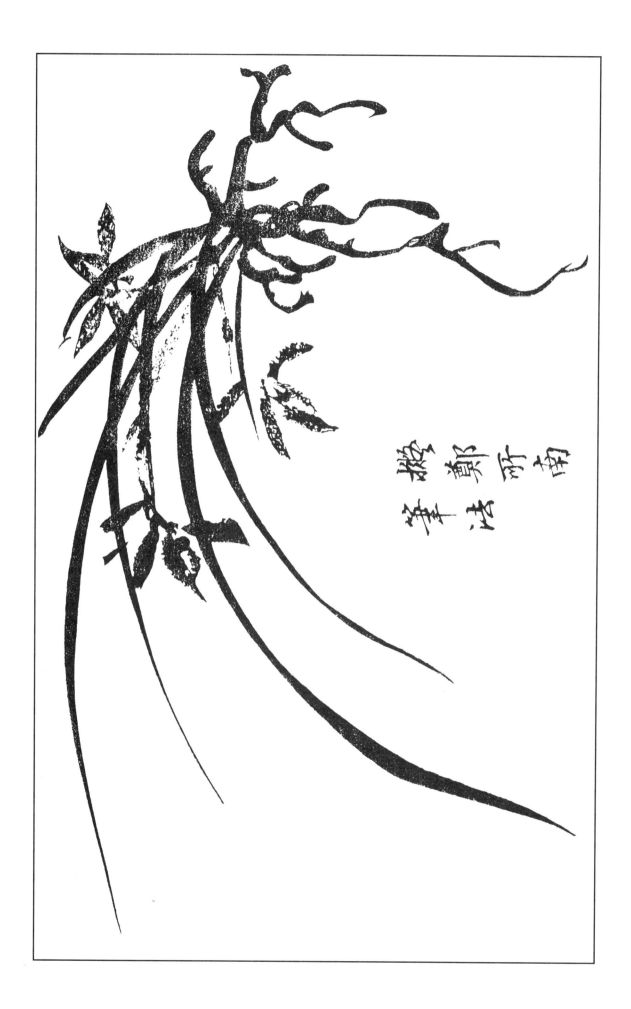

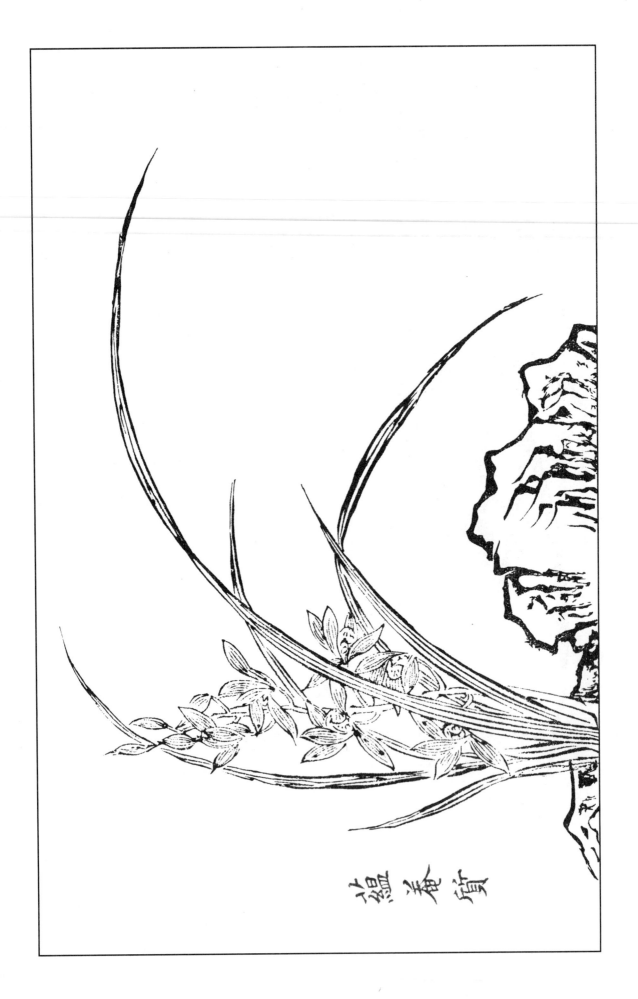

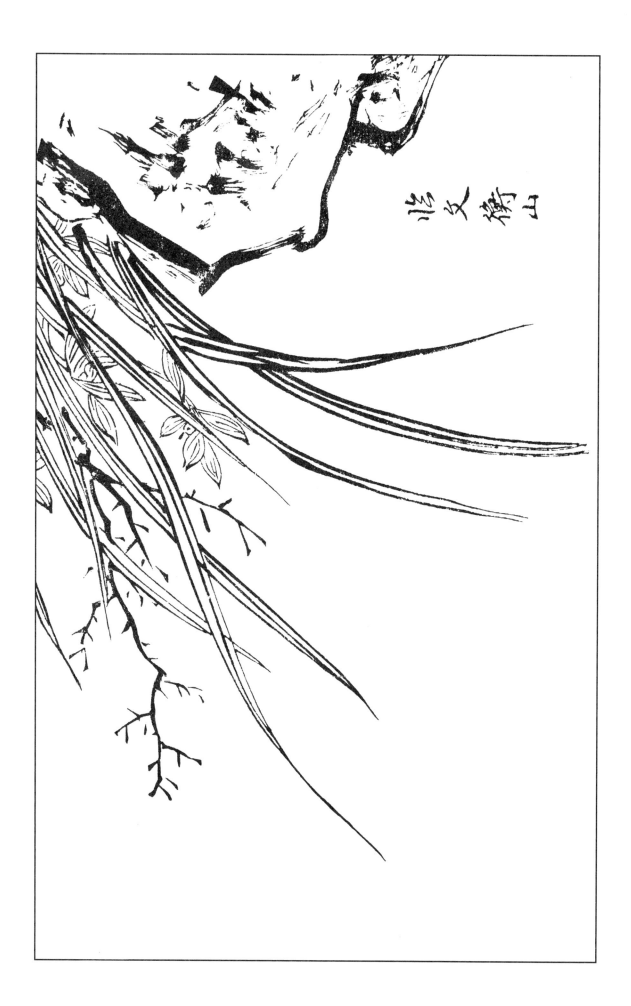

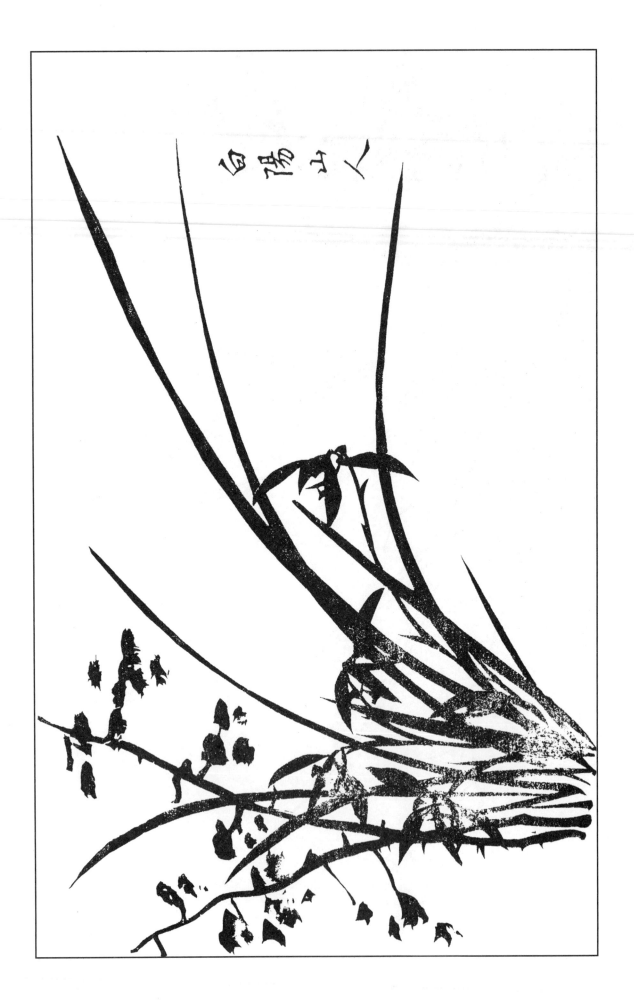

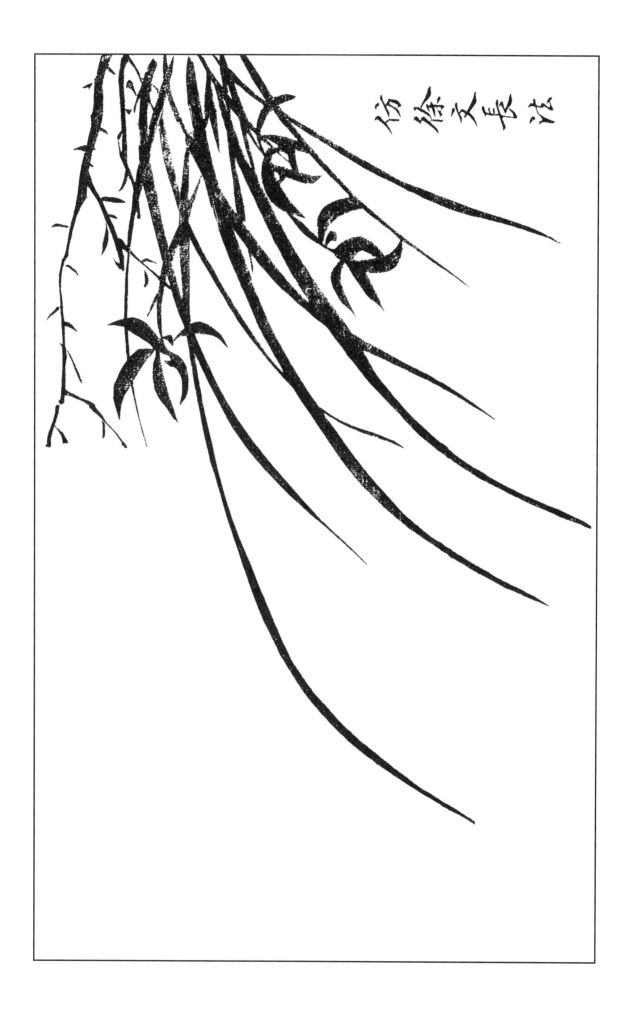

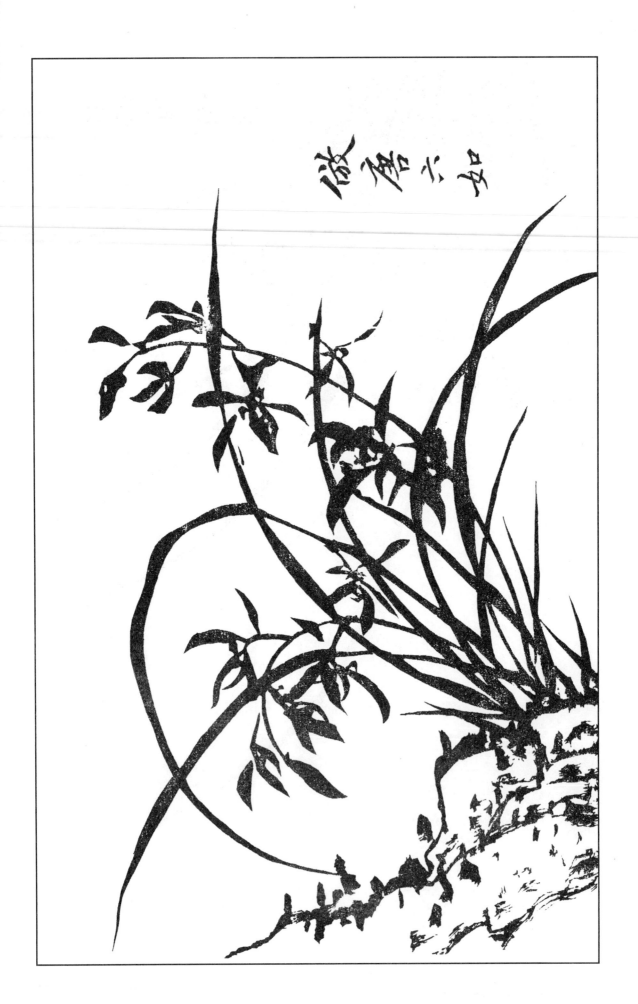

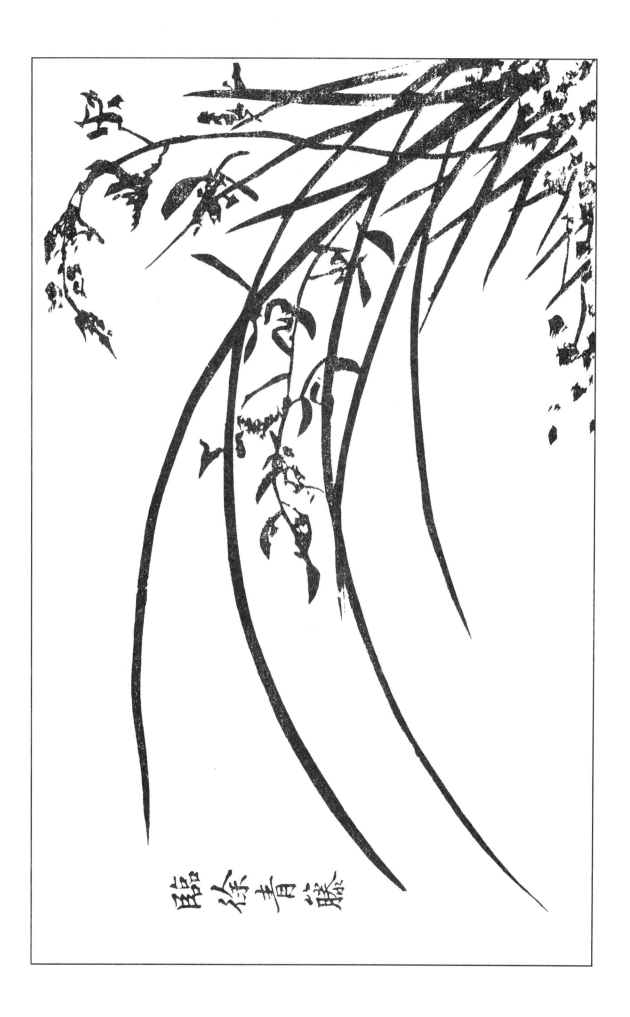

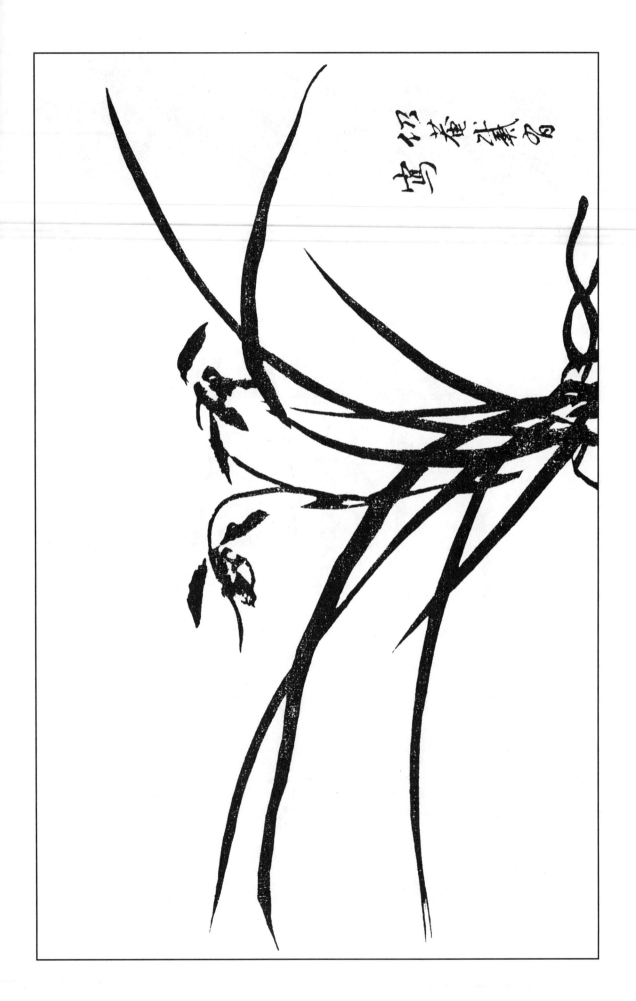

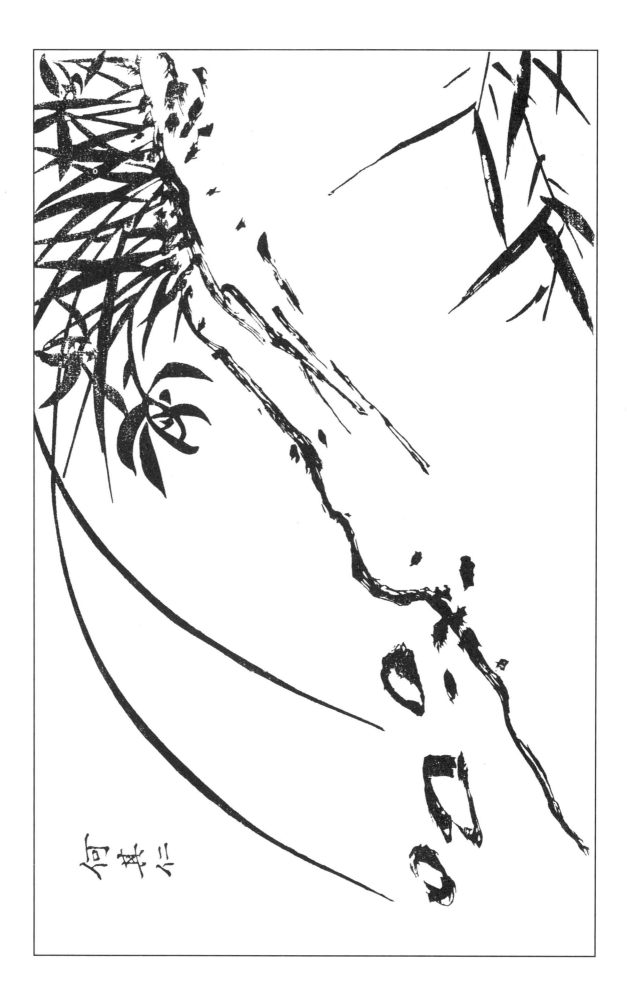

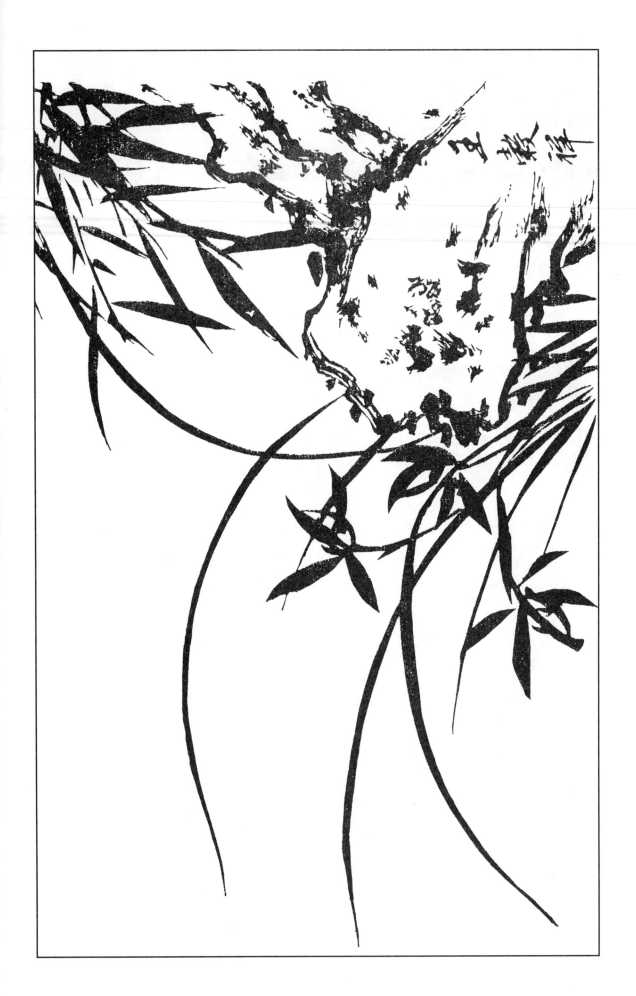

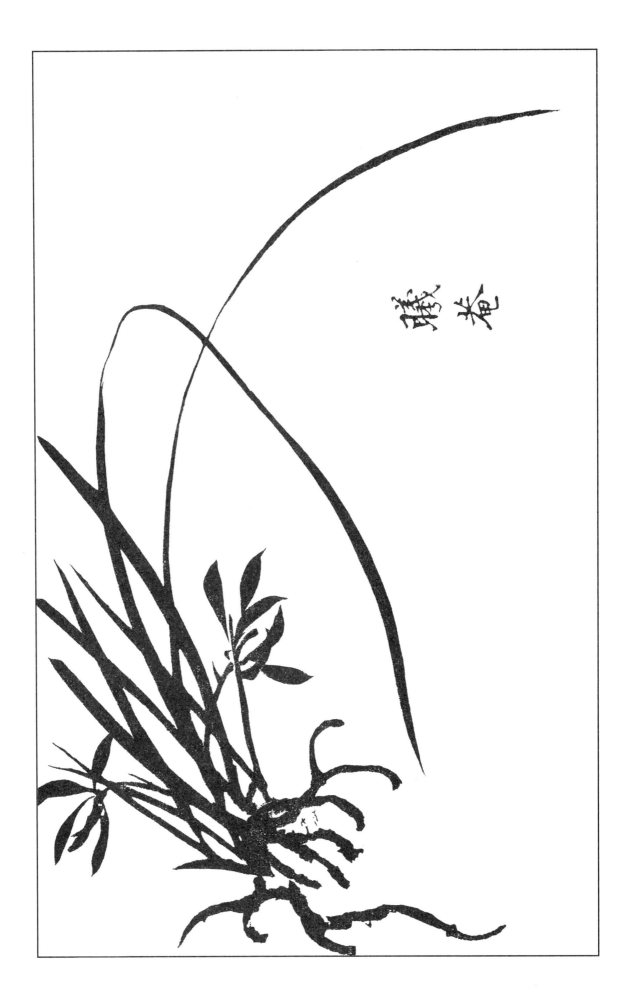

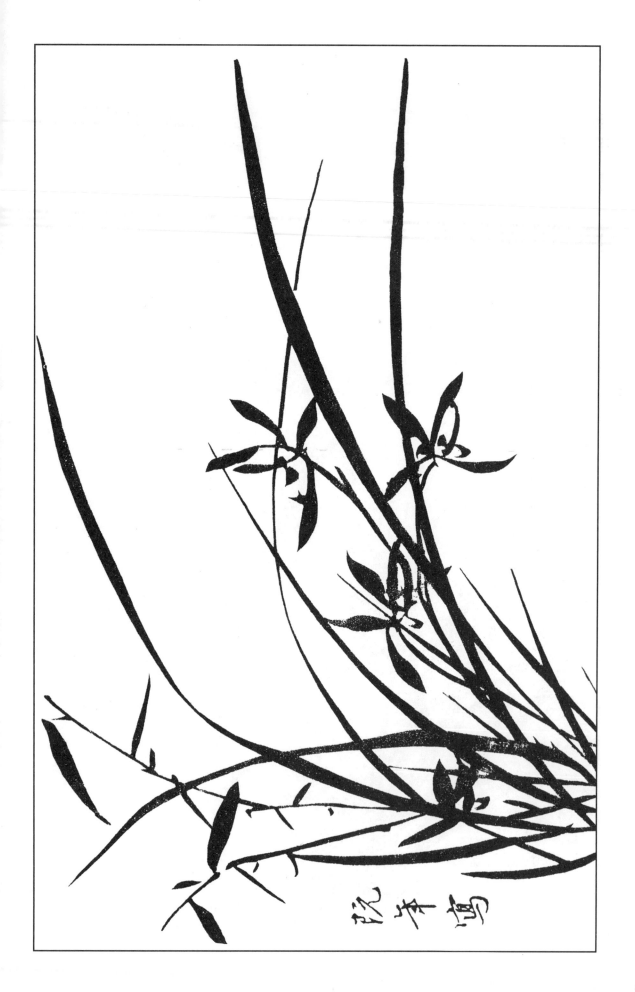

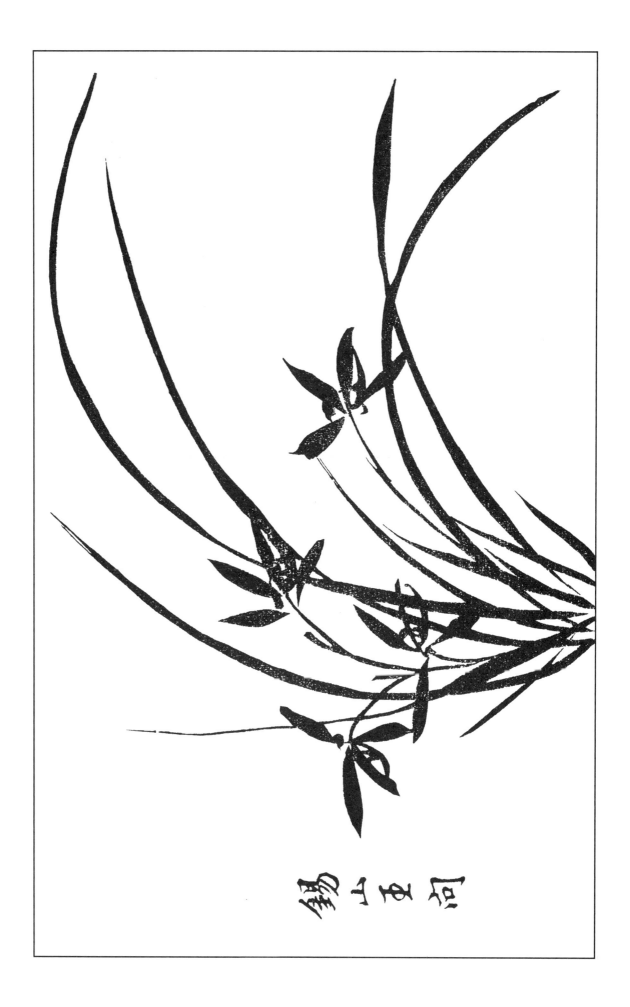

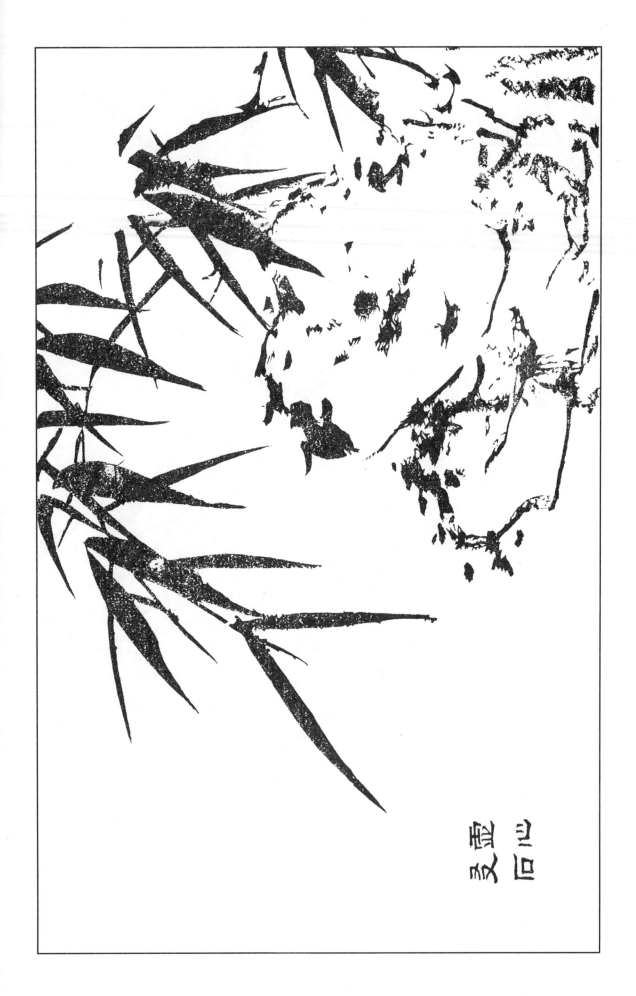

灵石

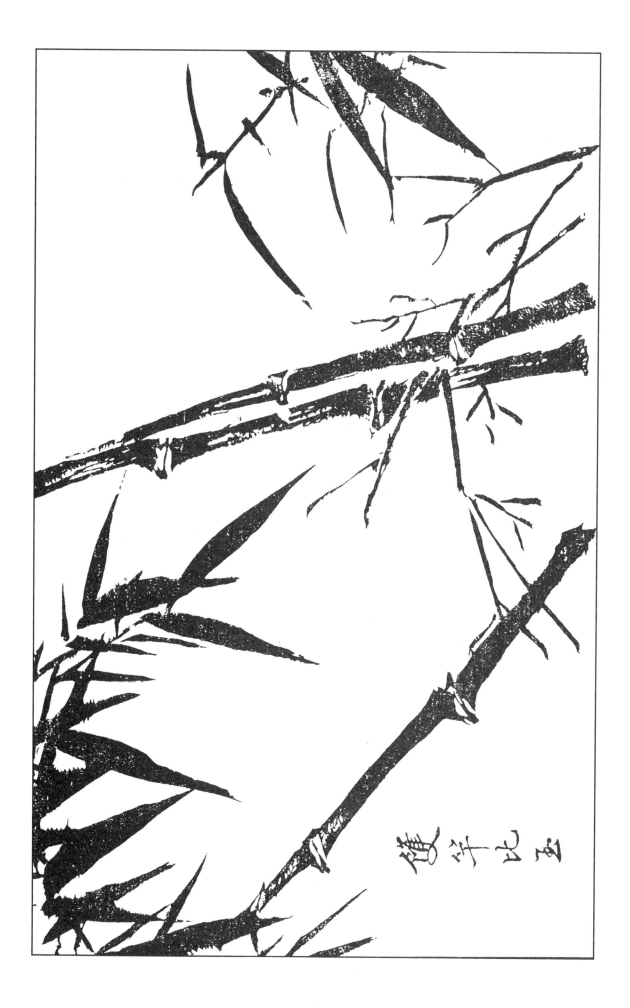

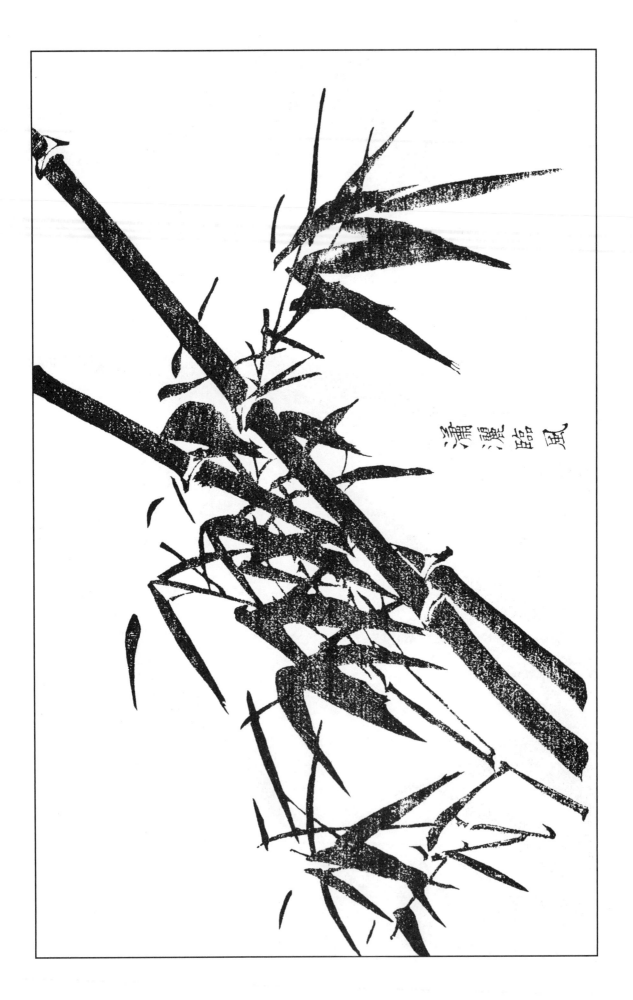

瀟瀟留風

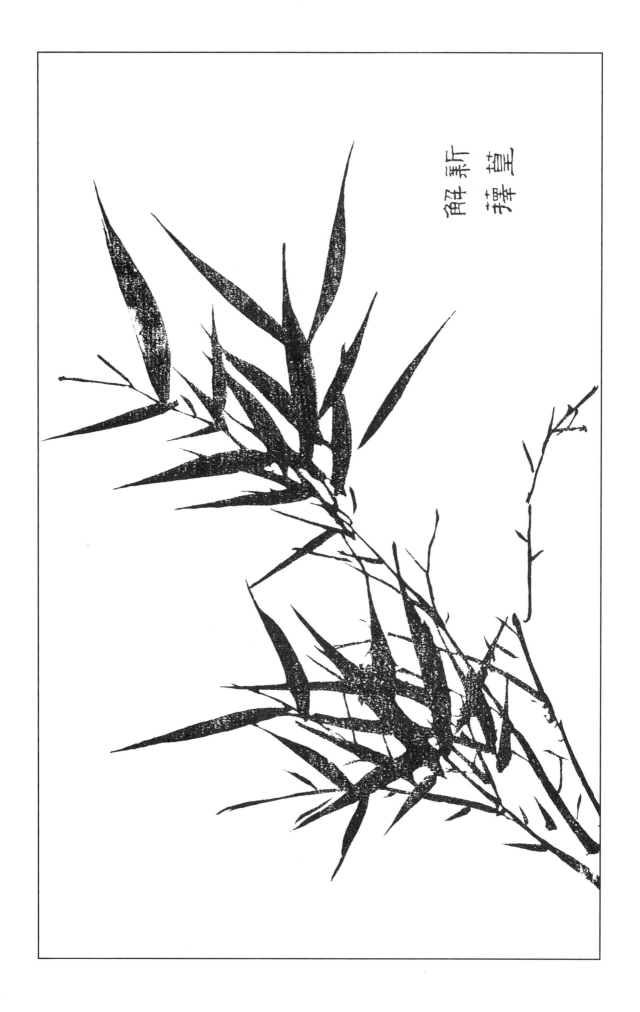

擎蓋

撑

新解

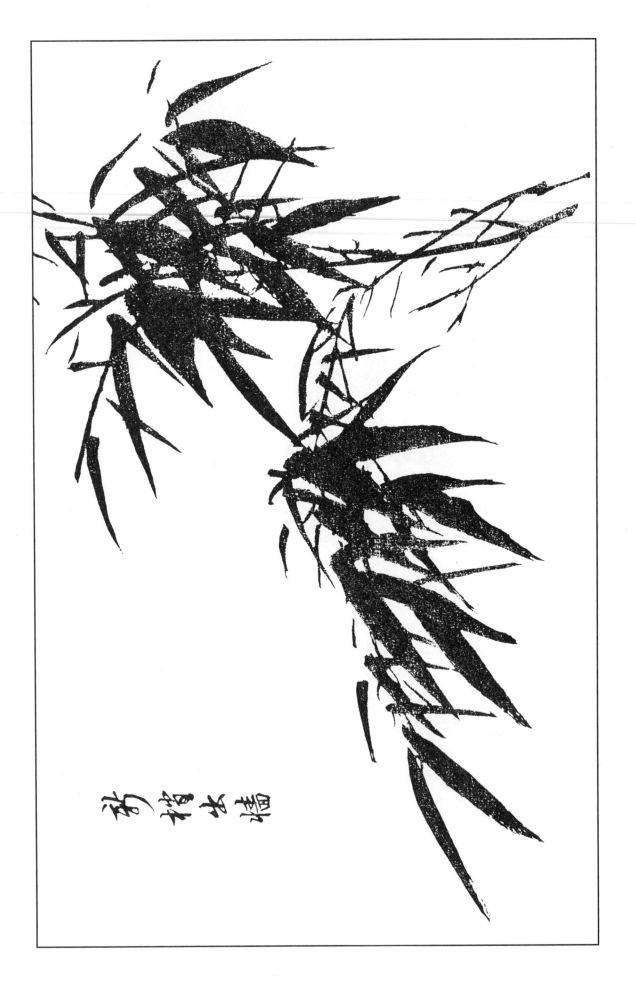

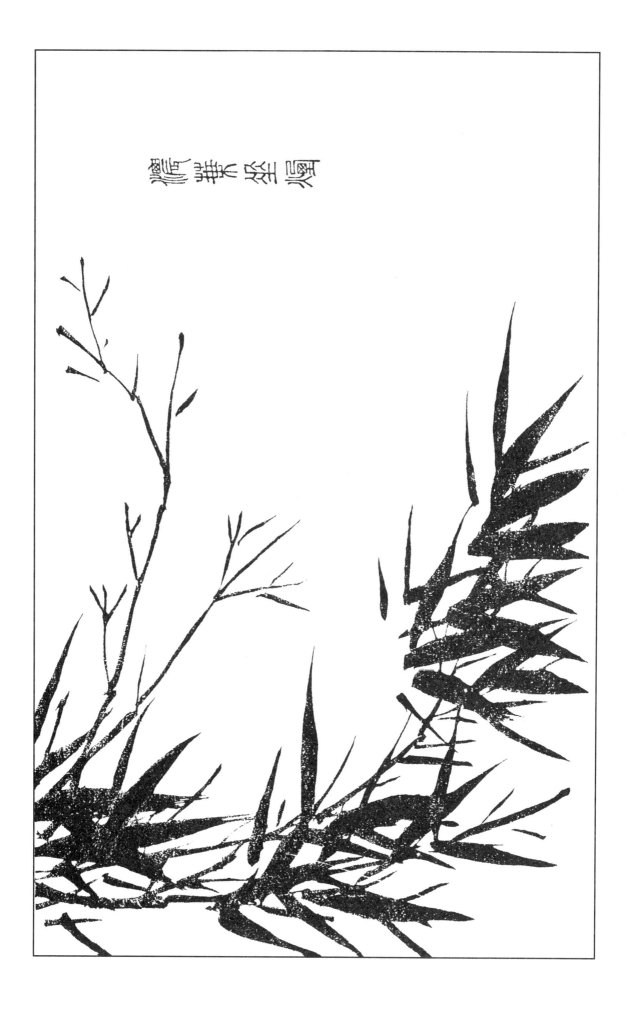

風竹不禁寒

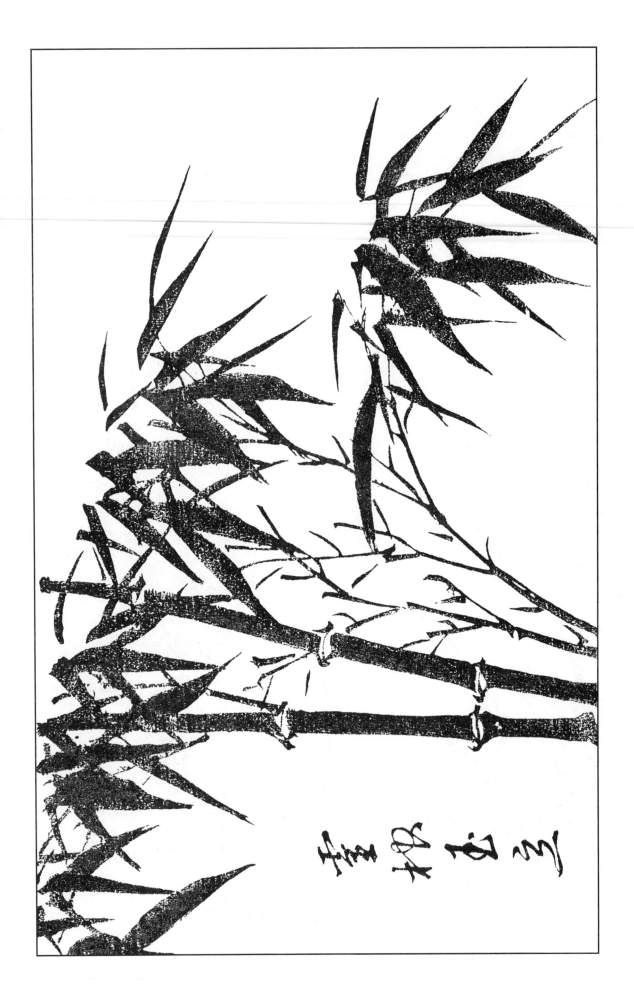

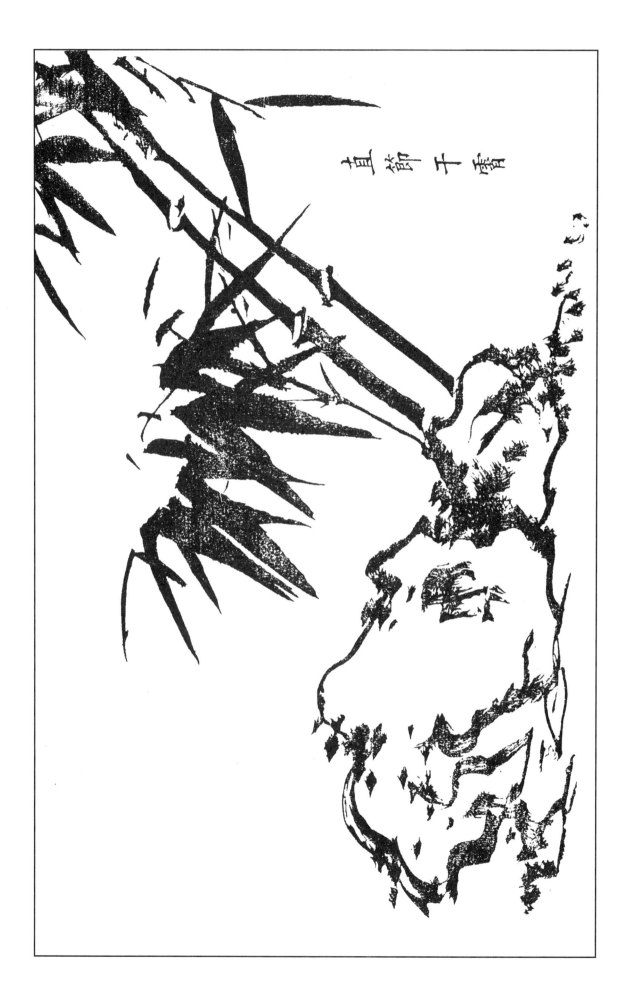

虛心竹節直

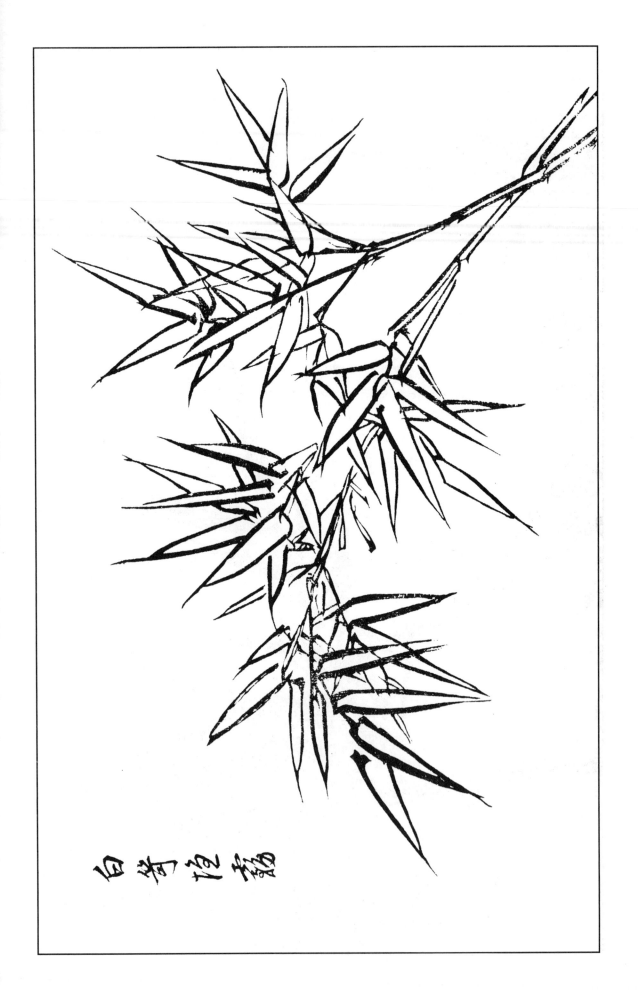

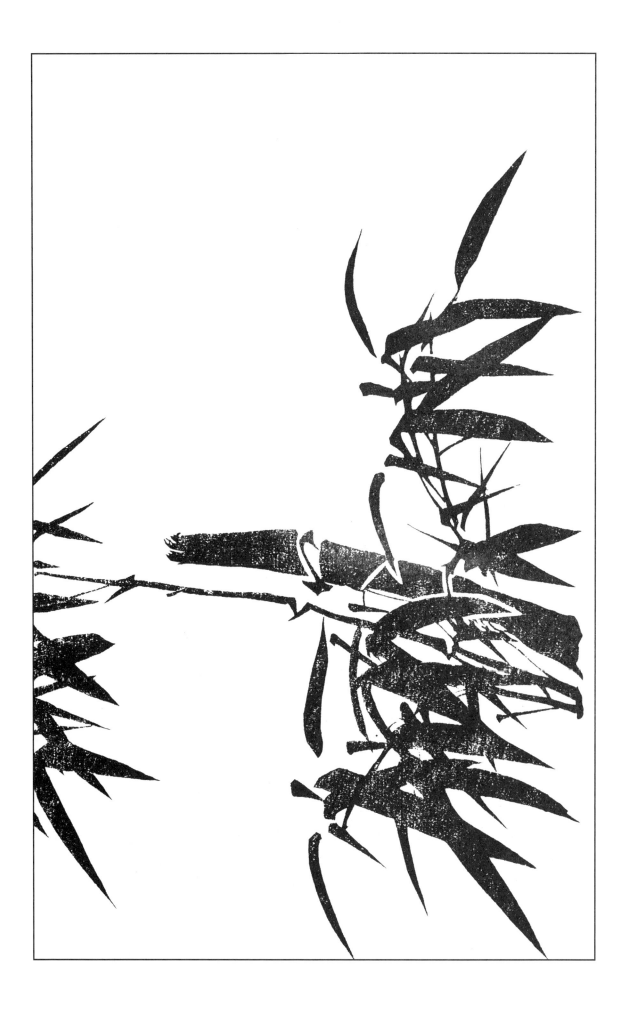

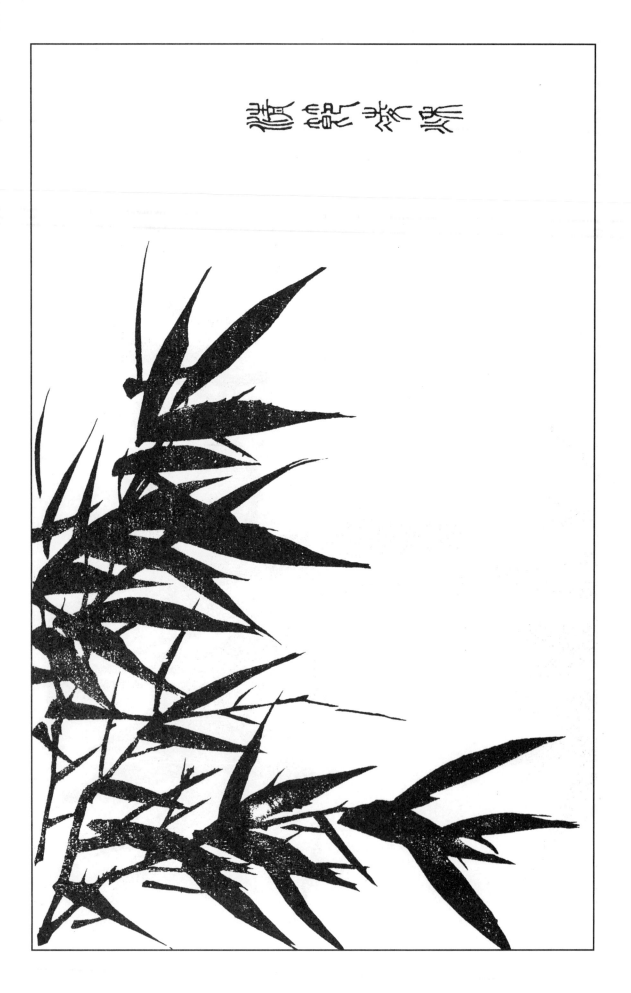

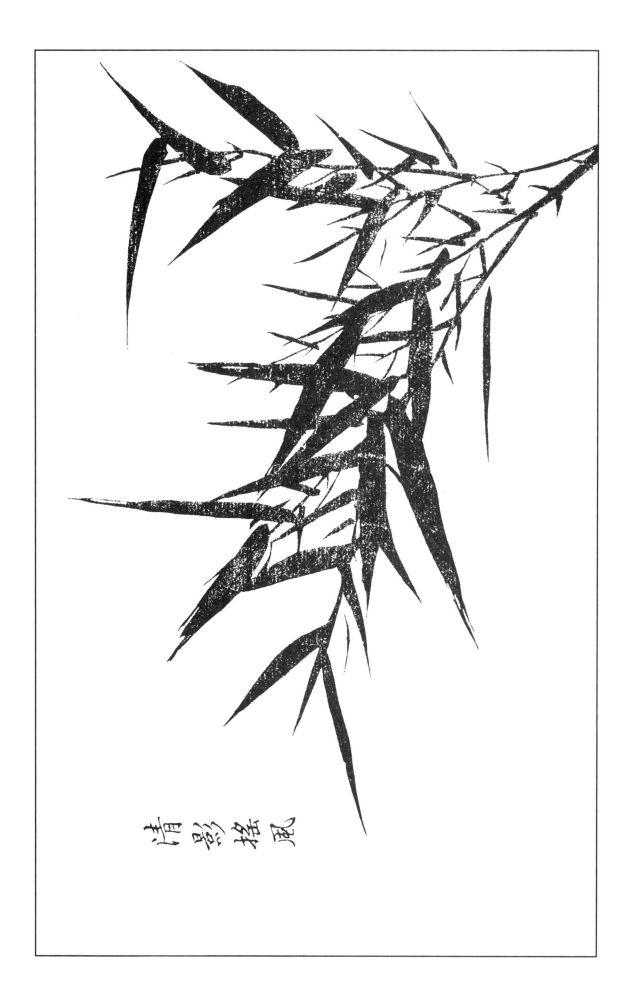

清影摇风

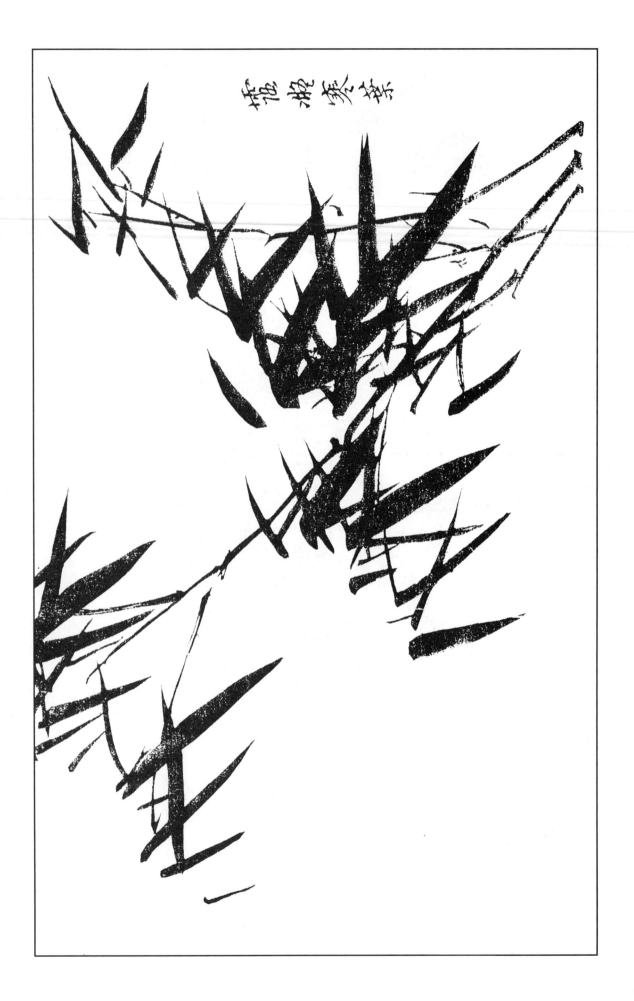

風瀟瀟兮竹

湘江遺恕

龍孫脫穎

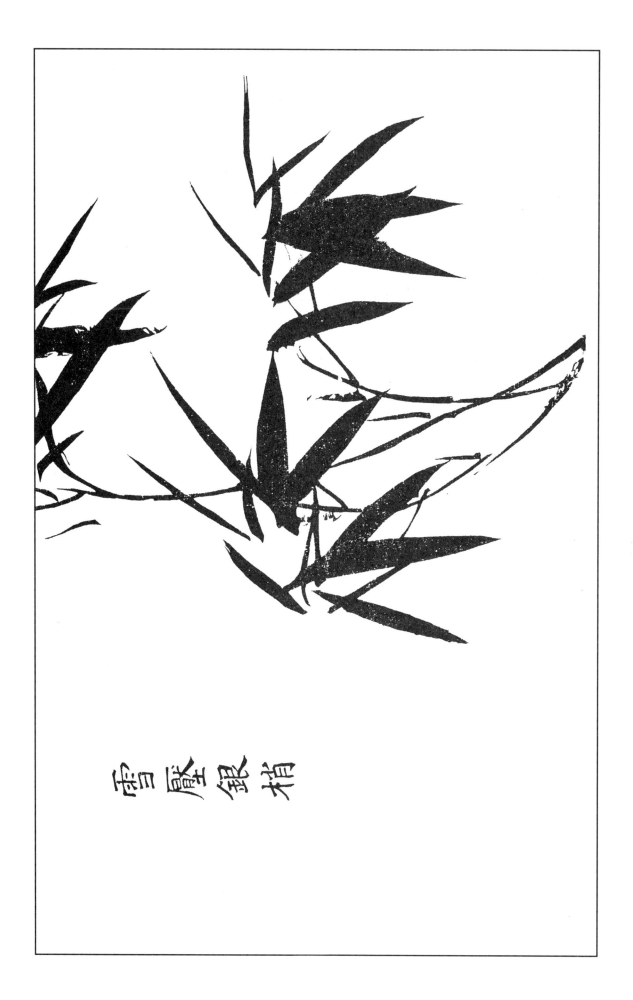

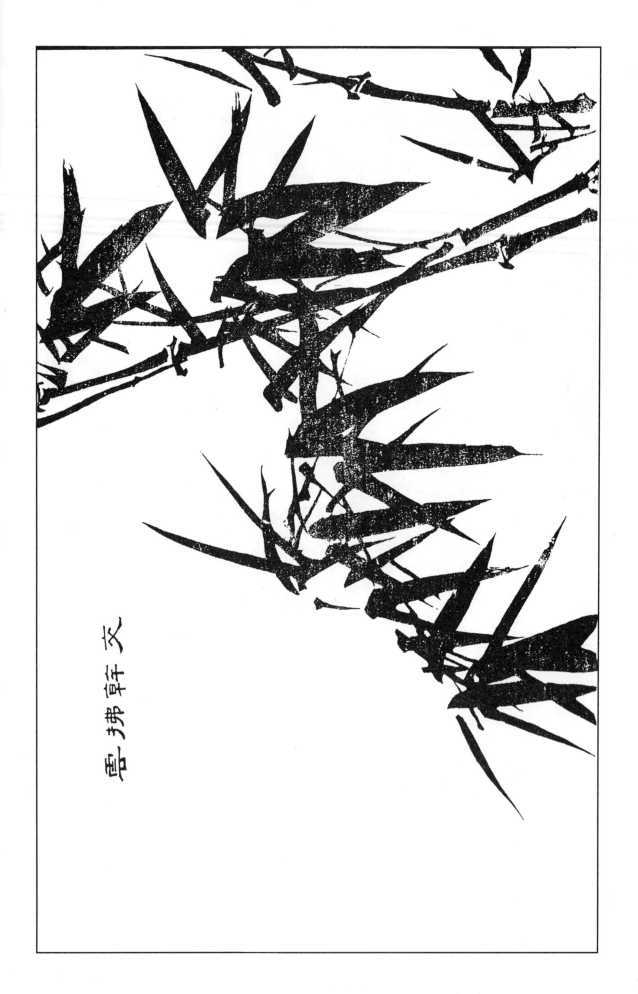

雪拂幹 文

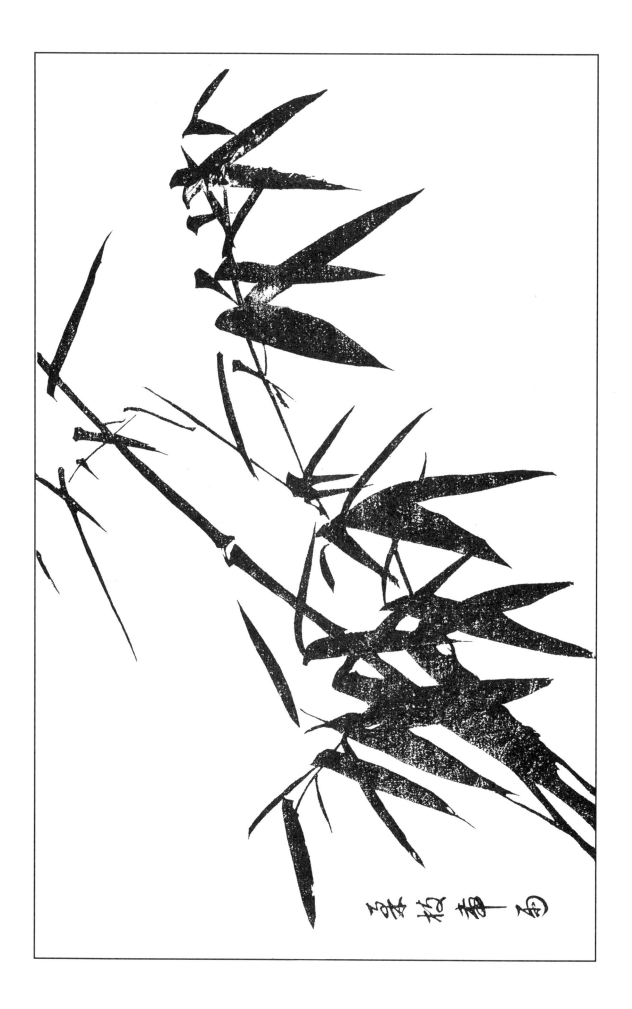

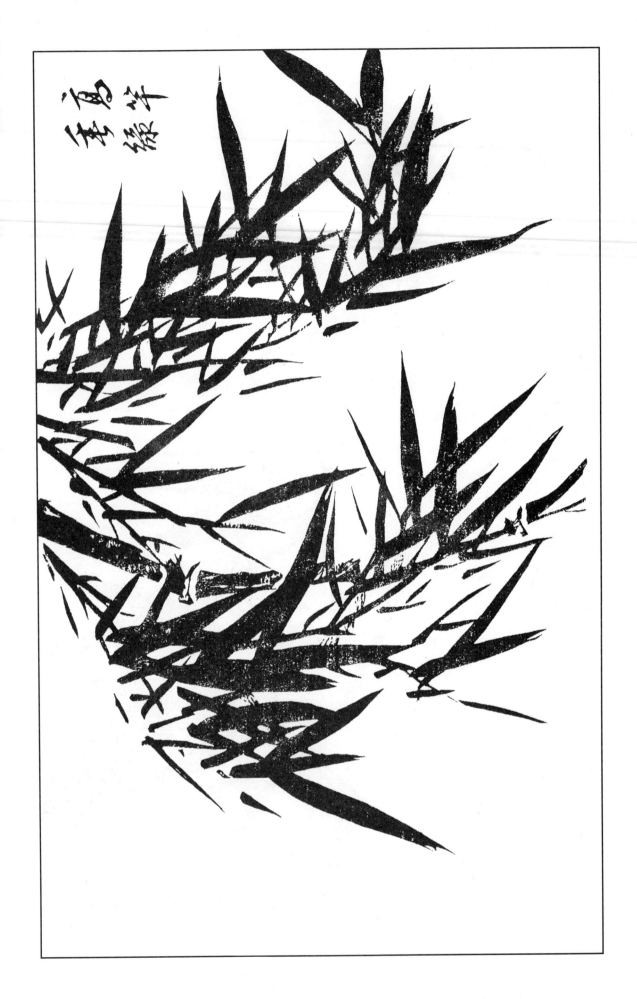

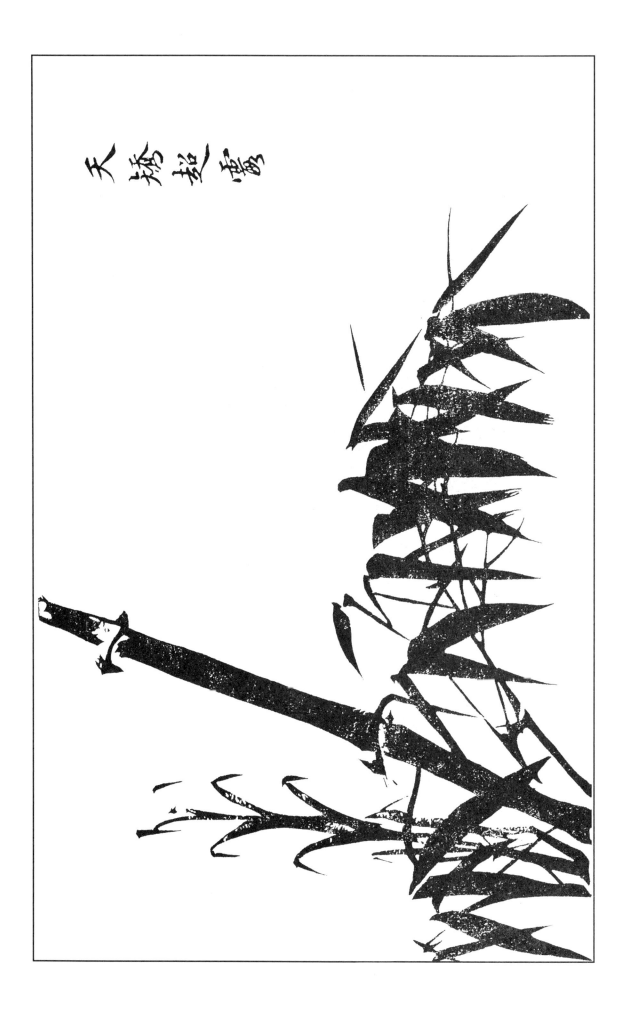

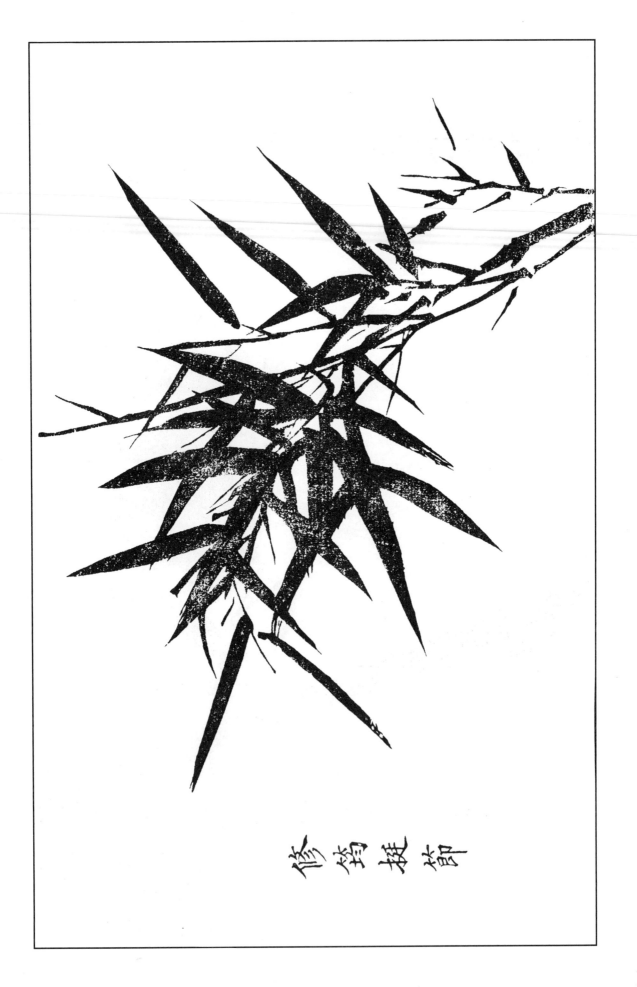

俯仰挺节

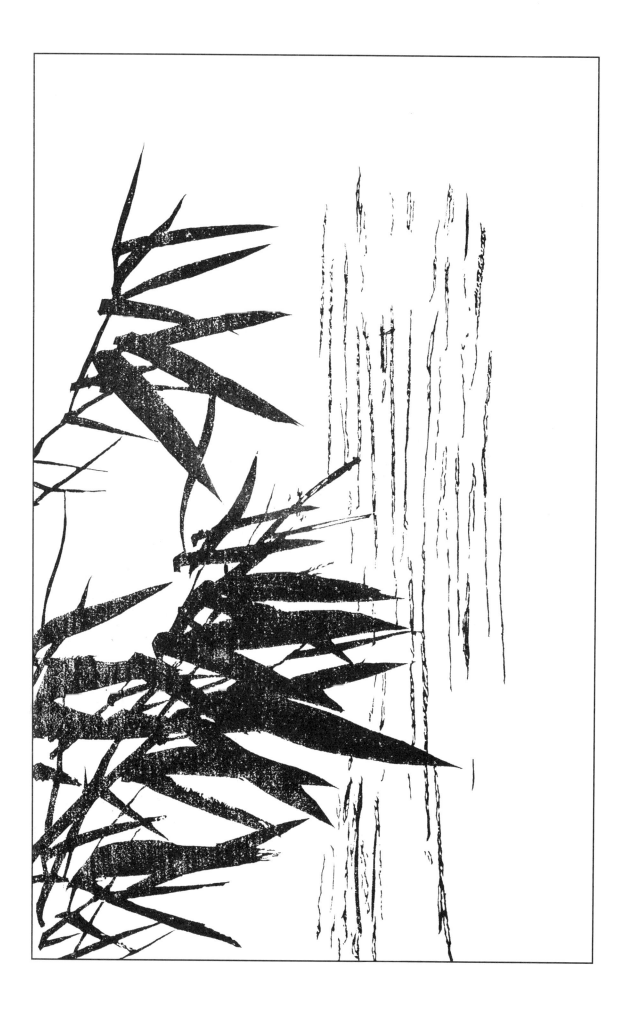

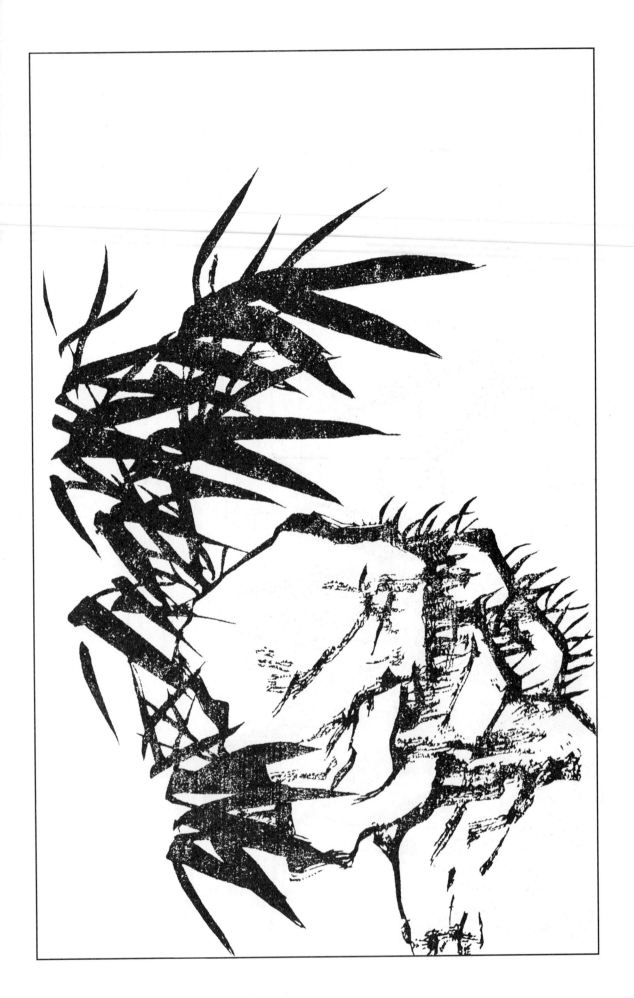

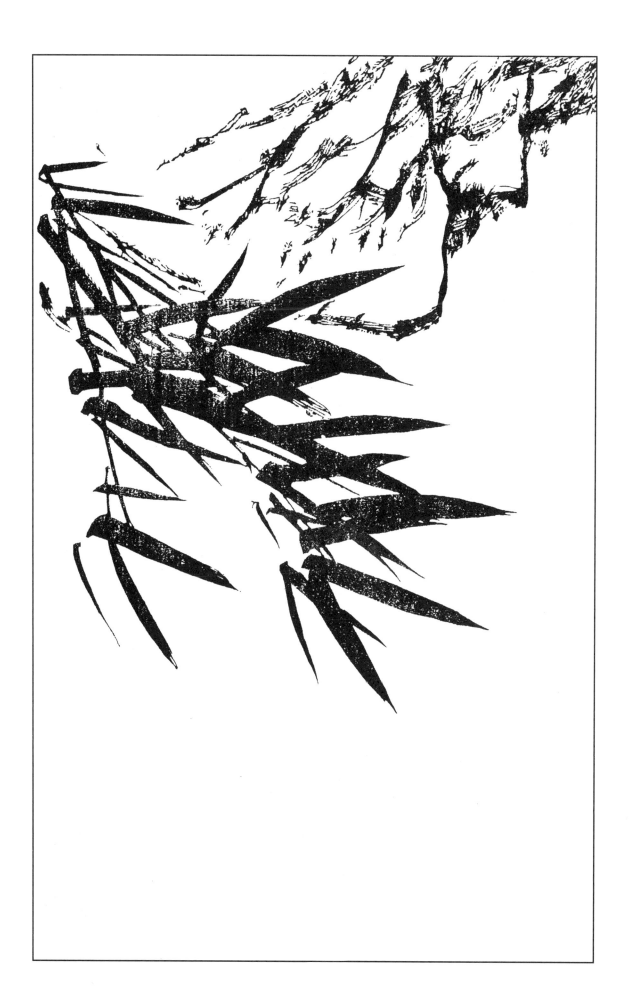

春晖开紫苑，淑景媚兰场。映庭含浅色，凝露泫浮光。日丽
参差影，风传轻重香。会须君子折，佩里作芬芳。

——唐·李世民《兰》

兰若生春夏，芊蔚何青青。幽独空林色，朱蕤冒紫茎。迟迟
白日晚，袅袅秋风生。岁华尽摇落，芳意竟何成。

——唐·陈子昂《感遇》

兰叶春葳蕤，桂华秋皎洁。欣欣此生意，自尔为佳节。谁知
林栖者，闻风坐相悦。草木有本心，何求美人折？

——唐·张九龄《感遇》

寓赏本殊致，意幽非我情。吾常有疏浅，外物无重轻。各言
艺幽深，彼美香素茎。岂为赏者设，自保孤根生。易地无赤株，
丽土亦同荣。

——唐·温庭筠《观兰作》

孤兰生幽园，众草共芜没。虽照阳春晖，覆悲高秋月。飞
霜早淅沥，绿艳恐休歇。若无清风吹，香气为谁发？

——唐·李白《古风》

兰生不当户，别是闲庭草。夙被霜露欺，红荣已先老。谬接
瑶华枝，结根君王池。顾无馨香美，叨沐清风吹。余芳若可佩，
卒岁长相随。

——唐·李白《赠友人》

为草当作兰，为木当作松。兰秋香风远，松寒不改容。松兰
相因依，萧艾徒丰茸。鸡与鸡并食，鸾与鸾同枝。

——唐·李白《于五松山赠南陵常赞府》

山中兰叶径，城外李桃园。岂知人事静，不觉鸟声喧。

——唐·王勃《春庄》

种兰不种艾，兰生艾亦生。根荄相交长，茎叶相附荣。香茎
与臭叶，日夜俱长大。锄艾恐伤兰，溉兰恐滋艾。兰亦未能溉，
艾亦未能除。沉吟意不决，问君合何如？

——唐·白居易《问友》

挺挺花卉中，竹有节而啬花，梅有花而啬叶，松有叶而啬香，
唯兰独并有之。兰，君子也。

——宋·王贵学《王氏兰谱》

婀娜花姿碧叶长，风来难隐谷中香。不因纫取堪为佩，纵使

无人亦自芳。

本是王者香，托根在空谷。先春发丛花，鲜枝如新沐。

——宋·苏轼《咏幽兰》

蜂蝶有路依稀到，云雾无门不可通。便是东风难著力，自然香在有无中。

——宋·苏轼《观兰》

从丛蕙草水之涯，绿叶阴深半欲遮。最是清风披拂处，一茎嫩玉九枝花。

——宋·苏轼《兰》

懊恨幽兰强主张，开花不与我商量。鼻端触著成消受，著意寻香又不香。

——宋·苏轼《蕙》

紫肉破新粉，青绶有余馥。美人何飘飘，超遮出楚台。

——明·李日华《画兰》

燕泥欲坠湿凝香，楚畹经过小蝶忙。如向东家入幽梦，尽教

——明·陈淳《折枝花图卷》

芳意著新妆。

无边蕙草袅春烟，谷雨山中叫杜鹃。多少朱门贵公子，何人消受静中缘。

——明·李日华《兰花》

绿叶青葱傍石栽，孤根不与众花开。酒阑展卷山窗下，习习香从纸上来。

——明·董其昌《题兰》

绿水唯应漾白苹，胭脂只念点朱唇。自从画得湘兰后，更不闲题与俗人。

——明·董其昌《兰》

露下芳苞折紫英，夜深香蔼近人清。援琴欲鼓不成调，一片楚江空月明。

——明·徐渭《水墨兰花》

是竹是兰皆是道，乱涂大叶君莫笑。香风满纸忽然来，清湘倾出西厢调。

——明·陈淳《生意满前图》

——清·石涛《为在北先生画兰竹》

予不善写兰，不过写胸中之逸气耳，岂复计其似与非哉，或有指以为韭者，或又訾以为蒲者，予终不能强解为兰，终无奈览之者何。

——清·罗聘《墨兰图》

别样幽芬，更无浓艳催开处。凌波欲去，且为东风住。忐煞萧疏，争奈秋如许。还留取，冷香半缕，第一湘江雨。

——清·纳兰性德《点绛唇·咏风兰》

素心兰与赤心兰，总把芳心与客看。岂是春风能酿得，曾经霜雪十分寒。

——清·郑板桥《题墨兰图》

多画春风不值钱，一枝青玉半枝妍。山中旭日林中鸟，衔出相思二月天。

——清·郑板桥《折枝兰》

独坐幽篁里，弹琴复长啸。深林人不知，明月来相照。

——唐·王维《竹里馆》

无尘从不扫，有鸟莫令弹。若要添风月，应除数百竿。

——唐·韩愈《竹径》

吾与二三子，平生结交深。俱怀鸿鹄志，昔有鹡鸰心。逸气假毫翰，清风在竹林。达是酒中趣，琴上偶然音。

——唐·孟浩然《洗然弟竹亭》

绿竹半含箨，新梢才出墙。色侵书帙晚，阴过酒樽凉。雨洗娟娟净，风吹细细香。但令无剪伐，会见拂云长。

——唐·杜甫《严郑公宅同咏竹》

笋添南阶竹，日日成清閟。缥节已储霜，黄苞犹掩翠。出栏抽五六，当户罗三四。高标陵秋严，贞色夺春媚。稀生巧补林，并出疑争地。纵横乍依行，烂熳忽无次。风枝未飘吹，露粉先涵泪。何人可携玩，清景空瞪视。

——唐·韩愈《新竹》

危桥属幽径，缭绕穿疏林。迸箨分苦节，轻筠抱虚心。俯瞰涓涓流，仰聆萧萧吟。差池下烟日，嘲哳鸣山禽。谅无要津用，栖息有余阴。

——唐·柳宗元《巽公院五咏·苦竹桥》

新篁才解箨，寒色已青葱。冉冉偏凝粉，萧萧渐引风。扶疏多透日，寥落未成丛。唯有团团节，坚贞大小同。

——唐·元稹《新竹》

宜烟宜雨又宜风，拂水藏村复间松。移得萧骚从远寺，洗来疏净见前峰。侵阶藓拆春芽进，绕径莎微夏荫浓。无赖杏花多意绪，数枝穿翠好相容。

——唐·郑谷《竹》

佐邑意不适，闭门秋草生。何以娱野性，种竹百余茎。见此溪上色，忆得山中情。有时公事暇，尽日绕栏行。勿言根未固，勿言阴未成。已觉庭宇内，稍稍有余清。最爱近窗卧，秋风枝有声。

——唐·白居易《新栽竹》

萧疏喜竹劲，寂寞伤兰败。丛菊如有情，幽芳慰孤介。

——宋·欧阳修《秋晚凝翠竹》

啾啾竹间鸟，日夕相嘤鸣。悠悠水中鱼，出入藻与萍。水竹鱼鸟家，伊谁作斯亭。翁来无车马，非与弹戈并。

——宋·欧阳修《竹间亭》

春雷殷岩际，幽草齐发生。我种南窗竹，戢戢已抽萌。坐获幽林赏，端居无俗情。

——宋·朱熹《新竹》

梢梢两竹枝，甘露叶间垂。草木有灵液，阴阳凝以时。深山与穷谷，往往尝有之。幸当君子轩，得为众人知。物生随所托，晦显各有宜。聊以助歌咏，兼堪饮童儿。

——宋·欧阳修《赋竹上甘露》

凛凛冰霜节，修修玉雪身。便无文与可，自有月传神。

——宋·杨万里《咏竹》

笋如滕薛争长，竹似夷齐独清。只爱锦绷满地，暗林忽两三茎。

——宋·杨万里《看笋六言》

珍重人家爱竹林，织篱辛苦护寒青。那知竹性元薄相，须要穿来篱外生。

——宋·杨万里《竹林》

移自溪上园，种此墙阴路。墙阴少人行，来岁障幽户。

——宋·朱熹《丘子野表兄郊园咏竹》

南山春笋多，万里行枯腊。不落盘餐中，今知绿如簀。

——宋·朱熹《笋脯》

分得亭亭绿玉枝，雨余生意满阶除。凌霄已展疏疏叶，护粉聊营短段篱。肯信移来真是醉，不愁俗未不能医。人间此夜频前席，

凉月虚窗更自宜。

石不可移，移则匪贞。竹不可挠，挠则匪清。清如舞齐，贞比绮角。维竹维石，乃金乃玉。

——明·文徵明《竹》

竹有清风石有苔，是谁勾引此中来。笑谈忽忆梅花老，何处吹箫月满台。

——明·姚绶《竹石图》

鸠雨初晴苦竹生，满江明月动秋声。他年炼骨轻如叶，拟踏风梢散袖行。

——明·姚绶《题竹》

东坡画竹不作节，此达观之解。其实天下之不可废者无如节，风霜凌厉，苍翠俨然，披对长吟，请为苏公下一转语。

——清·石涛《大涤子题画诗跋·跋画竹》

风来一种疏密，雨过百般醒醉。唯有月影摇，空幽致，自与高人风度雅俗不同，对此深坐，杯茗之余，声清在即。

——清·石涛《墨竹画》

竹寒而瘠，木古而寿，石丑而文，是为三益之友。

——清·王翬《古木竹石》

竹少石多，竹小石大，直是以石为君，聊为以数片叶点缀之耳。画竹何须千万枝，两三片叶峭撑持。千秋不改嵩衡岳，不靠青山却靠谁？

——清·郑板桥《题竹石图轴》

寒窗画竹两三枝，笔势参差手不知。还忆去年今日事，扫花庵内雨丝丝。

——清·恽寿平《画竹》

画有在纸中者，有在纸外者。此番竹竿多于竹叶，其摇风弄雨，含露吐雾者，皆隐跃于纸外乎！然纸中如抽碧玉，如削青琅玕，风来戛击之声，铿然而文，锵然而亮，亦足以散怀而破寂。纸中之画，正复清于纸外也。

——清·郑板桥《题墨竹图》

神龙见首不见尾，竹，龙种也，画其根，藏其末，其犹龙之义乎？

——清·郑板桥《题墨竹册》